"POR LOS VOLCANES HABLA EL SOL
INCANDESCENTE QUE LLEVAMOS DENTRO"

"THE BURNING SUN INSIDE US SPEAKS
THROUGH THE VOLCANOES"

TIERRA VIVA

La fascinación humana por los volcanes acaso sea uno de los hilos de oro que unen los cimientos de todas las culturas existentes sobre la faz de la tierra. Acaso esa manía pirotécnica, ese lujo de bocanadas de fuego, ceniza, lava ardiente y andanadas de viento que calcinan hasta la memoria de pueblos, ciudades y civilizaciones enteras, probablemente sea el origen de tantos mitos similares, presentes en tantos relatos y libros de un continente a otro: la ira de los dioses, el poder absoluto que se manifiesta sobre nuestras cabezas y no se explica ni se aplaca, solo se expresa con un lenguaje violento, sobrehumano, colocado más allá de nuestra comprensión.

Porque no cabe duda de que los volcanes hablan. Lo hacen con voces de trueno y de retumbo. Hablan con megalitos que derrumban castillos, que asuelan los campos. Su voz es terrible y hermosa como la de un astro, quizás porque por los volcanes habla el sol incandescente que llevamos dentro. Sus gritos se abren campo a través de la corteza terrestre y revientan los tímpanos del cielo, le pintan la cara con millones de toneladas de ceniza. Los volcanes hablan fuerte y claro para que el mundo escuche.

Pero nada es más tierno, a la vez, ni más fértil, que el eco de sus gritos. De los restos de su llanto y de la costra sulfurada que cubre los campos con cada explosión, a las coladas de lava incendiaria y los cataclismos que preceden y prosiguen a cada gran erupción, debemos sin duda el colorido de nuestros jardines más hermosos, el verde intenso de los valles donde hemos sido más felices. Toda la ígnea muerte que emerge, ruge y se derrama desde

sus conos y calderas es el sedimento que hace posible la renovación de la vida, la restitución mejorada de los ecosistemas más delicados, la proliferación de las especies vivificadas por los minerales profundos que la ceniza y la lava transportaron desde el corazón del mundo.

Nada hay, ni habrá, por más lejos que lleguemos, por más que alcancemos otros mundos por la gracia de nuestra creciente capacidad para volar, impulsados por el deseo de comprender mejor el universo, no habrá nada que reemplace ni mejore lo que ya hemos visto cuando miramos la cúspide encendida de nuestros volcanes más queridos. Porque lo que ellos nos muestran es también el origen del universo. Cada explosión, si sabemos escucharla, si nos tomamos el tiempo para comprenderla y disfrutarla desde nuestro ser más primitivo, es una manifestación de la fuerza creadora de la naturaleza, la misma que formó los planetas y las estrellas. Hay poco allá afuera que un volcán no pueda enseñarnos.

Y si en algún lugar la tierra vive y luce sus galas de fuego como en ningún otro sitio de la tierra, es en nuestras cordilleras. Nuestros volcanes son las joyas de nuestra corona natural, los ojos por los que el alma de nuestra tierra nos mira y la miramos. Vale la pena sentarse un instante y disfrutar cada uno de ellos, darles nuestra atención y depositar en sus siluetas y fumarolas, en sus historias y sus nombres, la fascinación que está inscrita en nuestros genes. Porque si logramos sintonizarnos con sus colores y sus formas, en algún momento comenzaremos a amar sus ásperas laderas, veremos nuestro rostro reflejado en sus insólitas lagunas y, al fin y al cabo, quizás comprenderemos que cada uno de nuestros átomos fue alguna vez volcán

LIVING EARTH

Our fascination with volcanoes may be one of the golden threads connecting the foundations of all cultures around the world; the obsessive attraction to fire, ash and gusty winds; lava burning away entire towns, cities and civilizations. That is perhaps the root of many similar myths present in so many tales and books from one continent to the other: the rage of the gods, the absolute power manifested over us that cannot be explained or tamed, only expressing itself through a violent language beyond our understanding.

Because there is no doubt that volcanoes talk; they do it in the language of thunder and booms. They talk through megaliths that destroy castles and flatten fields. Their voice is terrible and beautiful like the voice of a star, perhaps because through volcanoes, the blazing sun that we carry inside speaks. Their roars break through the Earth's crust and burst the eardrum of the sky and paint its face with millions of kilos of ash. Volcanoes speak loud and clear for the world to hear them.

But nothing is at once more delicate and more fertile than the echo of their roars. It is from the remains of their cries, from the sulfurous crust that covers the fields after each explosion and from the blazing lava flows and cataclysms preceding and following each eruption that we get our most beautiful and colorful gardens and the intense green of the valleys that bring us happiness. All that scorching death that rises, roars and spills from the cones and craters is the sediment that allows

the renovation of life, the restitution, improved, of the most delicate ecosystems, the proliferation of species invigorated by the deep minerals that ash and lava deliver from the heart of the world.

No matter how far we travel, how many new worlds we reach thanks to our growing ability to travel and our desire to better understand the universe, nothing can replace or improve upon the sight of our most loved volcanoes sputtering fire. Because what these volcanoes show us is also the origin of the universe. Every explosion, if we know how to listen to it, if we take the time to understand it and enjoy it from our most primitive being, is a manifestation of the creative strength of nature, the same force that created the planets and the stars. There is indeed very little out there that volcanoes can't teach us.

And if there's one place in the world where they live and show their fiery gala like nowhere else, it is in our mountain ranges. Our volcanoes are the gems of our natural crown, the eyes through which the soul of our land observes us and we observe it. It is worth taking a moment to enjoy each one of them, to contemplate them and to deposit in their silhouettes and fumaroles, their stories and their names, the fascination that is written in our genes. Because if we manage to synchronize ourselves with their colors and shapes, we will, at some point, start to love their rough slopes, to see our faces reflected in their extraordinary lagoons and maybe we will understand that each one of our atoms was once a volcano

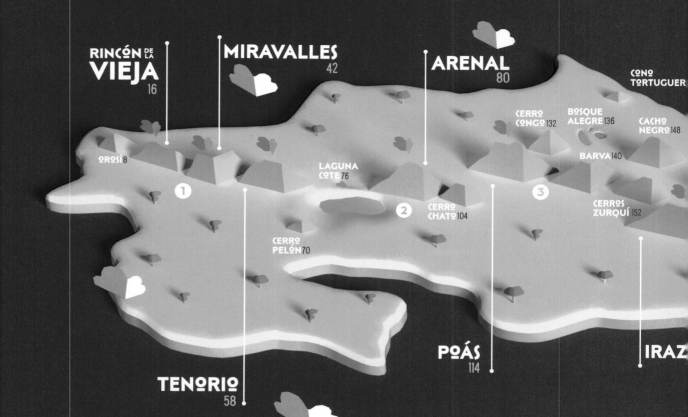

RINCÓN DE LA
VIEJA
16

MIRAVALLES
42

ARENAL
80

CONO
TORTUGUER

CERRO
CONGO 132

BOSQUE
ALEGRE 136

CACHO
NEGRO 148

BARVA 140

OROSÍ 8

LAGUNA
COTE 76

CERROS
ZURQUÍ 152

(1)

(2)

(3)

CERRO
CHATO 104

CERRO
PELÓN 70

TENORIO
58

POÁS
114

IRAZ

(1) CORDILLERA DE GUANACASTE
(2) CORDILLERA DE TILARÁN
(3) CORDILLERA CENTRAL
(4) CORDILLERA DE TALAMANCA
(5) CORDILLERA OCEÁNICA DEL COCO

(5)

ISLA
DEL
COCO 226

 VOLCANES ACTIVOS

TURRIALBA
178

CRESTONES 208

CERRO
KÁMUK 214

④

CERRO
DÚRIKA 218

DIVERSIDAD
GEOLÓGICA

Costa Rica es tierra de
volcanes, producto de
una actividad intensa
que inició hace unos 75
millones de años y que nos
ha legado una plétora de
formaciones majestuosas:
macizos gigantescos, conos
perfectos, cráteres de todo
tamaño, antiquísimas
calderas cubiertas hoy de
selva, paredes y coladas que
testimonian una historia
geológica tan violenta como
hermosa.

Por eso este libro da cuenta
también de los cerros,
lagos, crestones y otros
relictos, con el fin de ilustrar
la diversidad de nuestra
herencia y la profundidad
de las huellas que han
dejado los miles de volcanes
que alguna vez besaron
con furia nuestro cielo,
dándole forma al paisaje
costarricense.

GEOLOGICAL
DIVERSITY

Costa Rica is a land of
volcanoes product of an
intense volcanic activity
that began some 75
million years ago and has
left us with a plethora of
magnificent formations:
giant massifs, perfect cones,
craters of all sizes, ancient
cauldrons covered by jungle,
walls and flows that witness
a geological history so
violent and so beautiful.

For that reason, this book
also renders account of the
mounts, lakes, crests and
other relicts, with the goal
of illustrating the diversity
of our heritage and the
depth of the footprints left
by thousands of volcanoes
that once kissed our sky
passionately, shaping the
Costa Rican landscape.

200

Según estimaciones del ovsicori,
en Costa Rica existen unas 200
formaciones volcánicas

**The Costa Rican volcanology and
seismology observatory (ovsicori)
estimates that there are some 200
volcanic formations in Costa Rica.**

112

Han sido inventariadas 112 al
momento de hacer este libro.

**Out of which only 112 had
been inventoried at the time
this book was published.**

GUANACASTE·MOUNTAIN·RANGE

CORDILLERA DE
GUAN

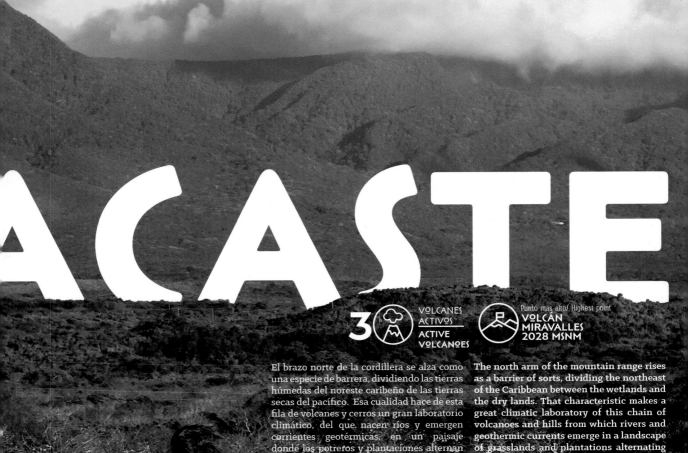

ACASTE

3 VOLCANES ACTIVOS / ACTIVE VOLCANOES

Punto más alto/ Highest point
VOLCÁN MIRAVALLES 2028 MSNM

El brazo norte de la cordillera se alza como una especie de barrera, dividiendo las tierras húmedas del noreste caribeño de las tierras secas del pacífico. Esa cualidad hace de esta fila de volcanes y cerros un gran laboratorio climático, del que nacen ríos y emergen corrientes geotérmicas, en un paisaje donde los potreros y plantaciones alternan con densos bosques y áreas protegidas.

The north arm of the mountain range rises as a barrier of sorts, dividing the northeast of the Caribbean between the wetlands and the dry lands. That characteristic makes a great climatic laboratory of this chain of volcanoes and hills from which rivers and geothermic currents emerge in a landscape of grasslands and plantations alternating with dense woods and protected areas.

Punto más alto
Highest point
1659
M S N M

Ubicación/**Location**
**PARQUE
NACIONAL
GUANACASTE**

volcán

ORO
SÍ
volcano

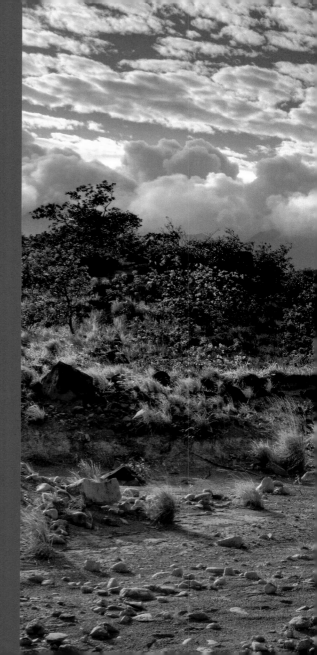

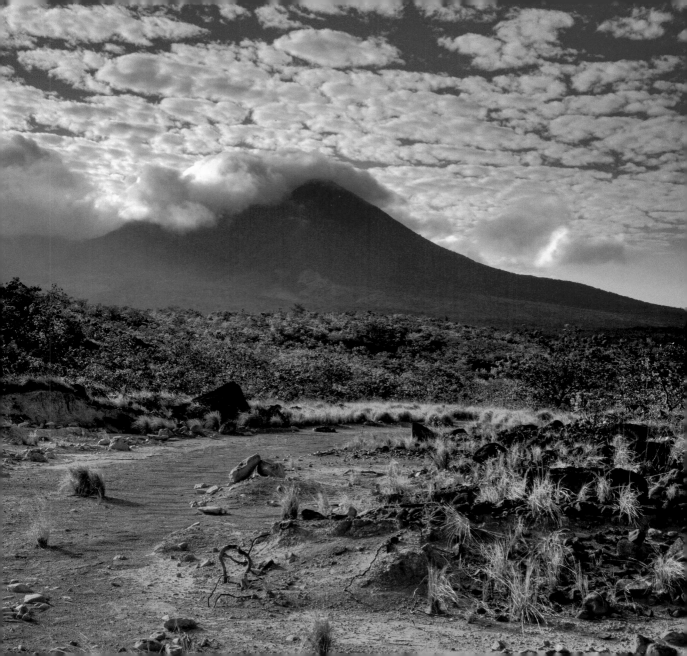

No cabe duda de que en los alrededores de este sistema volcánico casi impenetrable tuvo sus dominios un connotado jefe de la etnia chorotega: el cacique Orosí. Su existencia ampliamente documentada condujo, como era usual, a identificar ese territorio, incluyendo al propio volcán y a un río de la zona, bajo el nombre del cacique, como se deduce de estas palabras escritas por el cronista Gonzalo Fernández de Oviedo en 1529: "Los indios de Nicoya y de Orosí son de la lengua de los Chorotegas..."

There's no doubt that the neighboring area of this volcanic system was the domain of a renowned chief of the Chorotega people: Chief Orosi. His extensively documented existence has led us to identify this land, including the volcano and nearby river, with the chief's name, as deduced from the writings of chronicler Gonzalo Fernandez de Oviedo in 1529: "The Indians from Nicoya and Orosi speak the Chorotega language..." That obvious explanation of the origin of the name has not prevented

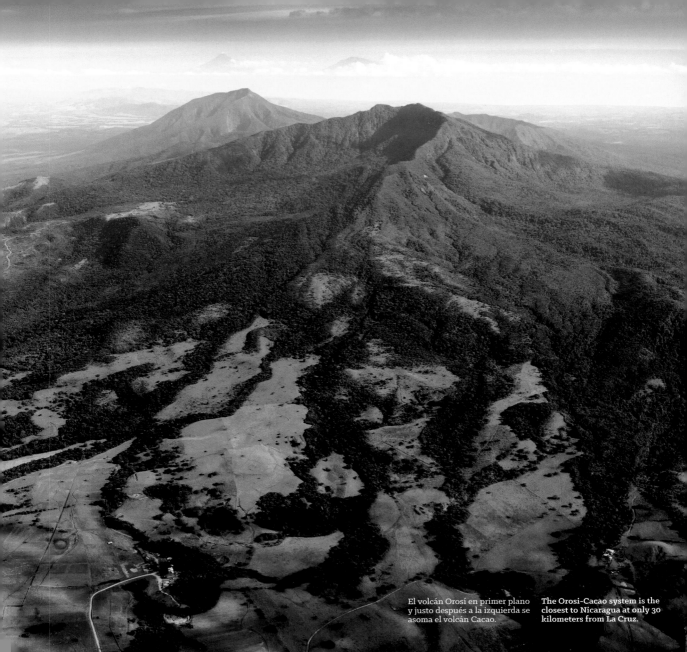

El volcán Orosí en primer plano y justo después a la izquierda se asoma el volcán Cacao.

The Orosi-Cacao system is the closest to Nicaragua at only 30 kilometers from La Cruz.

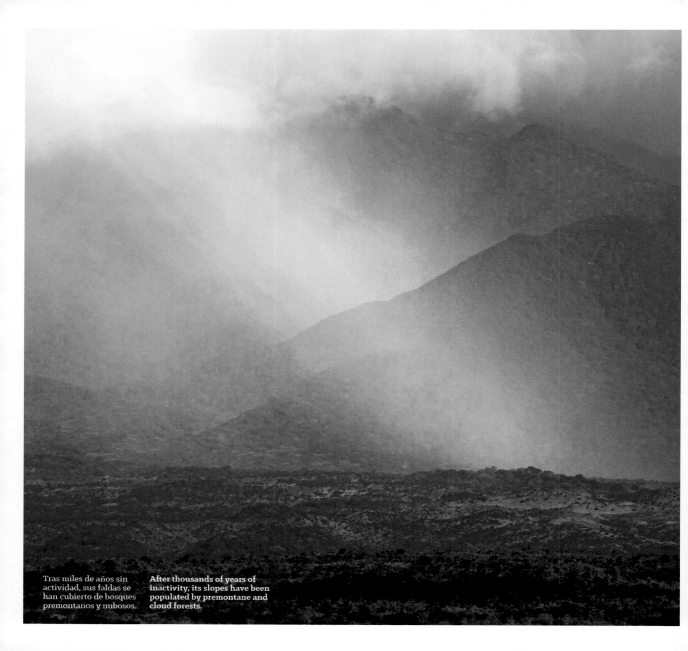

Tras miles de años sin
actividad, sus faldas se
han cubierto de bosques
premontanos y nubosos.

After thousands of years of
inactivity, its slopes have been
populated by premontane and
cloud forests.

Esa obvia explicación del origen del nombre no ha impedido que se disperse una etimología apócrifa probablemente más entretenida, según la cual en tiempos coloniales un cura español intentaba escalar el cerro y se dejó decir en voz alta: "Este volcán debe tener minas de plata", a lo que una misteriosa voz (¿un retumbo del volcán?, ¿alguna deidad indígena ofendida por la codicia del prelado?) contestó: "Plata no, oro sí".

another apocryphal, but likely more entertaining, etymology, from being spread. According to this version, during colonial times a Spanish priest was hiking up the hill and at some point stated out loud: "There must be silver mines around here!" and a mysterious voice (an echo from the volcano?, an indigenous deity offended by the priest's greed) said: "Plata no, oro si" (No silver, but there's gold).

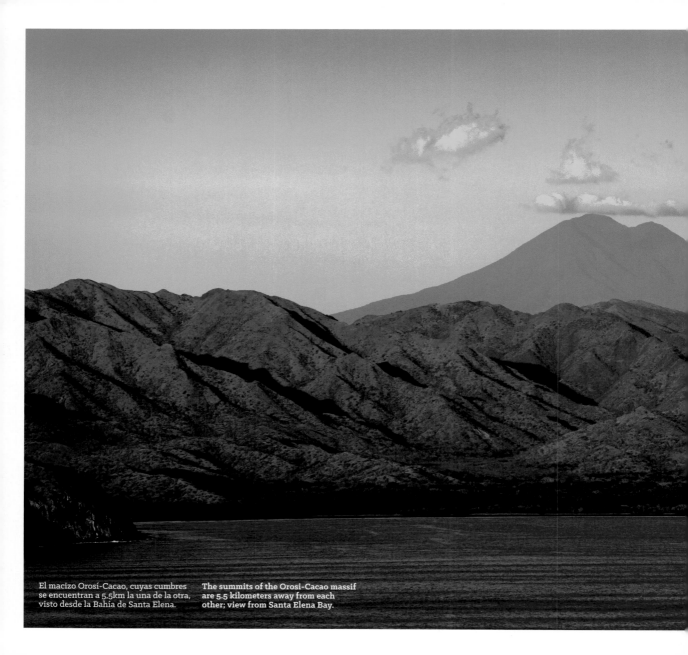

El macizo Orosí-Cacao, cuyas cumbres se encuentran a 5,5km la una de la otra, visto desde la Bahía de Santa Elena.

The summits of the Orosi-Cacao massif are 5.5 kilometers away from each other; view from Santa Elena Bay.

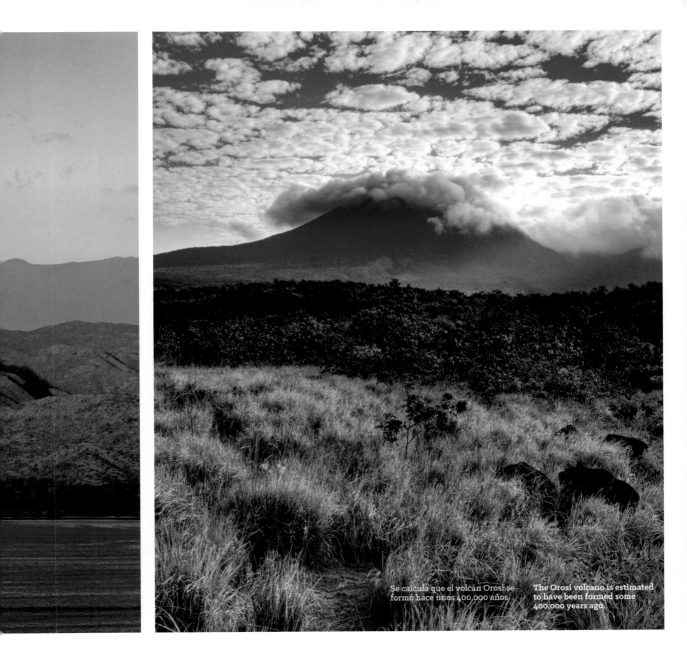

Se calcula que el volcán Orosi se formó hace unos 400,000 años.

The Orosi volcano is estimated to have been formed some 400,000 years ago.

VOLCÁN
ACTIVO
ACTIVE
VOLCANO

Punto más alto
Highest point
1895
MSNM

Ubicación/**Location**
**PARQUE NACIONAL
RINCÓN DE LA VIEJA**

Volcán

RINCÓN
DE LA VIEJA
volcano

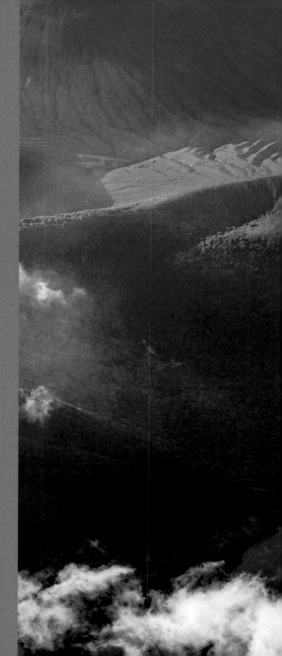

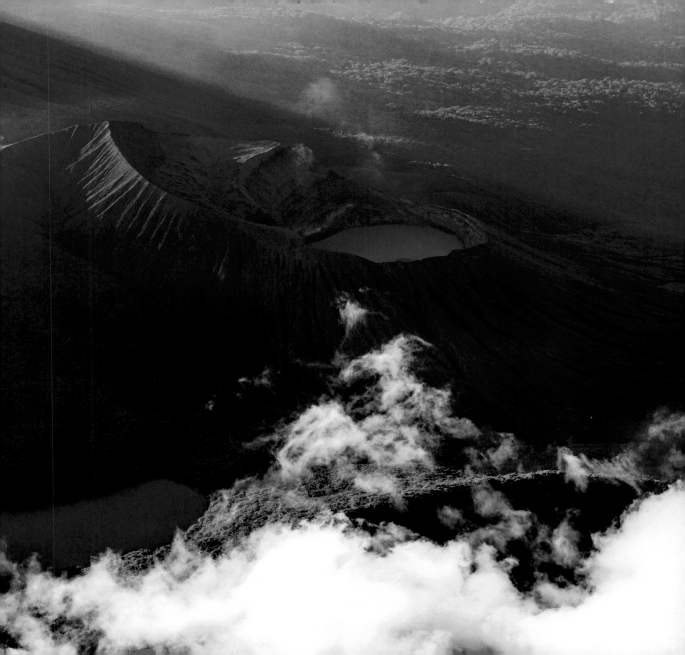

No existe una teoría convincente que explique el nombre de este conjunto de cráteres que forman una espectacular cúspide de 7 kilómetros de extensión.

Por un lado Calvert y Calvert (1917) atribuyen el nombre a la presencia legendaria de una anciana que, por algún motivo, se retiró a vivir en las cercanías del coloso, apartada del resto de la gente. Esta versión se respalda en el hecho de que en el habla costarricense es normal utilizar la palabra "rincón" para referirse a un sitio alejado.

Una variante de esta tesis se basa en una leyenda chorotega, según la cual una anciana indígena

There isn't a definitive theory behind the name of the cluster of craters that forms a spectacular 7 km-long summit.

Calvert and Calvert (1917) attribute the name to the legend of an old lady who, for some reason, retreated to live near the colossus, away from society. This version is supported by the fact that Costa Ricans use the word "rincon," literally "corner," to refer to isolated places.

A variation of this version is based on a Chorotega legend according to which an old indigenous lady had gone to live in that area so that she could continue practicing her

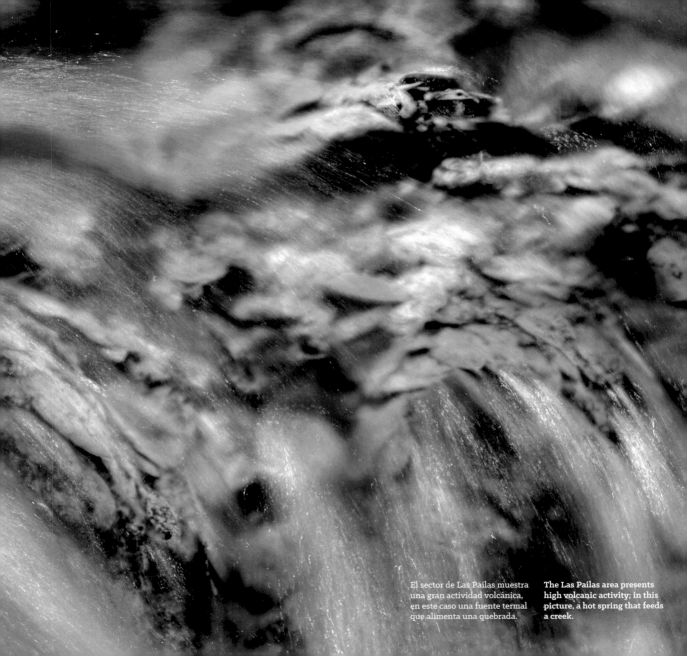

El sector de Las Pailas muestra una gran actividad volcánica, en este caso una fuente termal que alimenta una quebrada.

The Las Pailas area presents high volcanic activity; in this picture, a hot spring that feeds a creek.

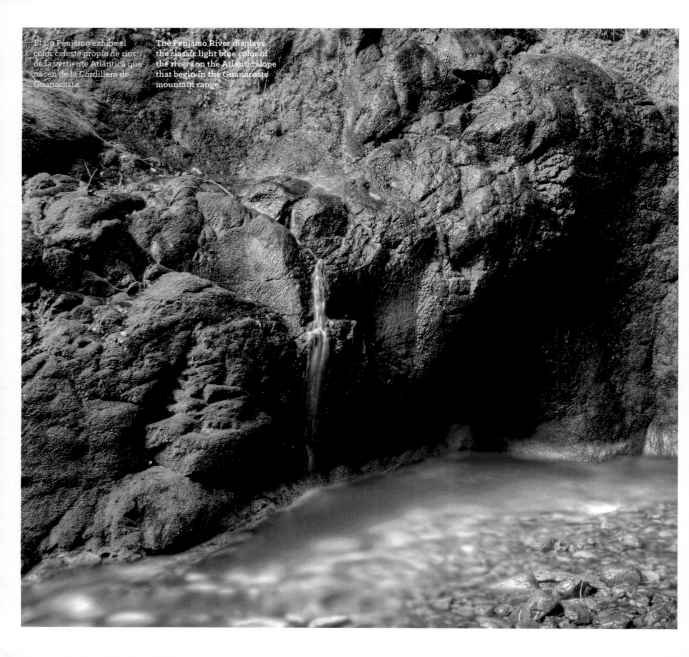

El río Peñjamo exhibe el color celeste propio de ríos de la vertiente Atlántica que nacen de la Cordillera de Guanacaste.

The Peñjamo River displays the classic light blue color of the rivers on the Atlantic slope that begin in the Guanacaste mountain range.

se habría retirado a esa zona para poder seguir practicando sus artes de curandera o "bruja" lejos de la censura de la iglesia y que habría sucumbido de manera trágica, hundida en el barro caliente de alguna paila, tratando de escapar.

Otra tesis es la de Alexander von Frantzius (1861), para quien se trata de un nombre compuesto por el del volcán La Vieja y el del Cerro Rincón. Según él la cercanía entre ambos habría llevado a los lugareños

medicine and her "sorcery" away from the censorship of the church. But she may have died tragically during an eruption, buried by scalding mud while trying to escape.

Alexander von Frantzius (1861), supports another version about a compound name derived from La Vieja volcano and Rincon Mountain. According to him, the location of this site, quite close to both places, would have made the locals refer to it as

a referirse al sitio como el Rincón de la Vieja. Más impresionante que estas elucubraciones es el hecho de que a lo largo de los siglos XVIII y XIX las referencias a erupciones de vapor y ceniza, se mezclan con sugerencias de explosiones incandescentes, que habrían convertido a este singular coloso en un "faro natural" para los navegantes mientras bordeaban la engañosa costa norte del país.

El Rincon de la Vieja. More impressive than those theories are 18th and 19th century references to huge eruptions of vapor and ash combined with incandescent explosions that turned this singular colossus into a "natural lighthouse" for sailors navigating the country's deceiving north coast.

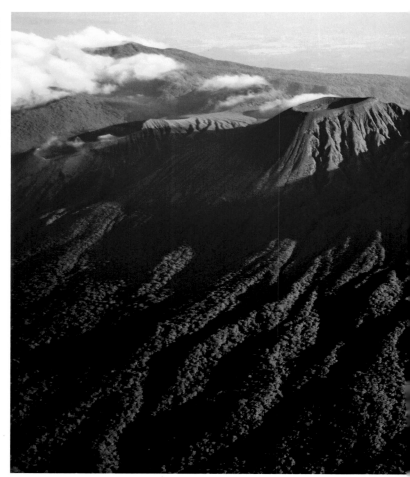

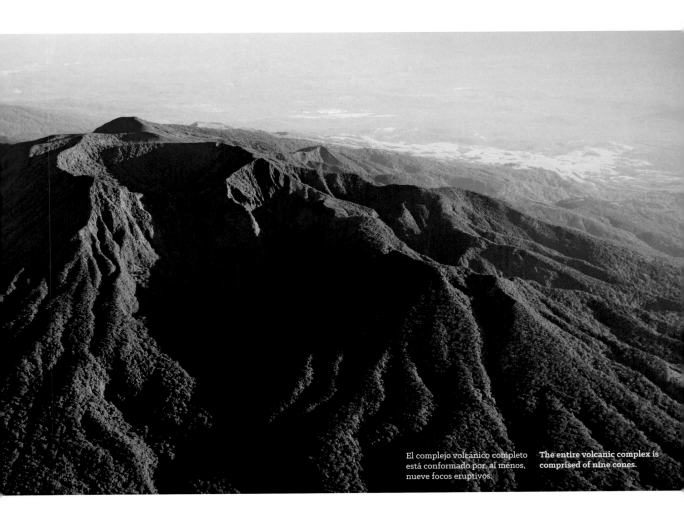

El complejo volcánico completo está conformado por, al menos, nueve focos eruptivos.

The entire volcanic complex is comprised of nine cones.

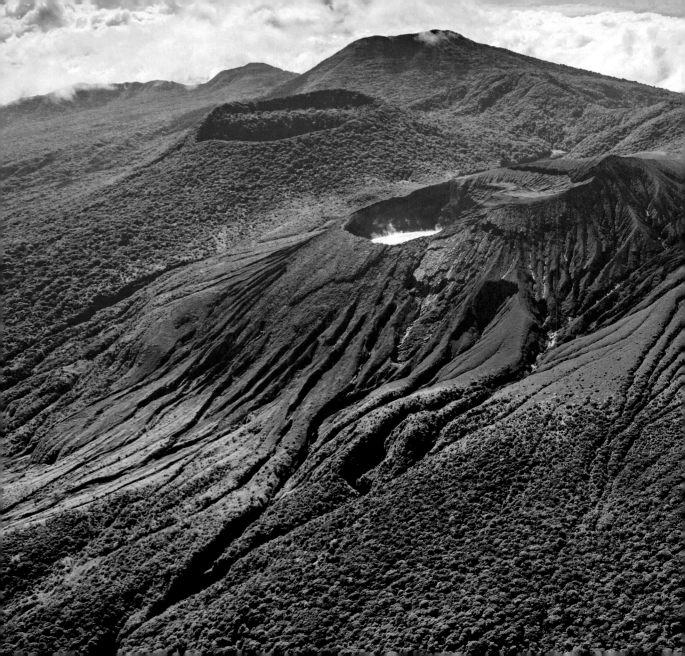

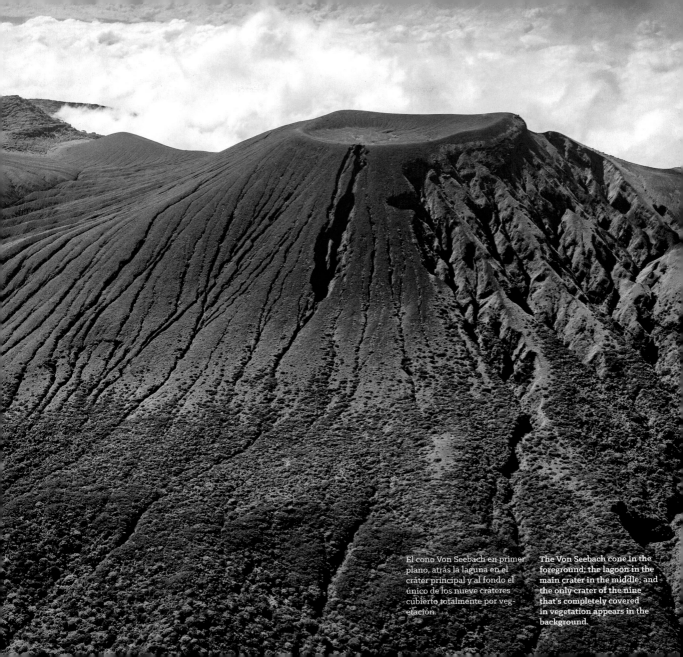

El cono Von Seebach en primer plano, atrás la laguna en el cráter principal y al fondo el único de los nueve cráteres cubierto totalmente por vegetación.

The Von Seebach cone in the foreground; the lagoon in the main crater in the middle; and the only crater of the nine that's completely covered in vegetation appears in the background.

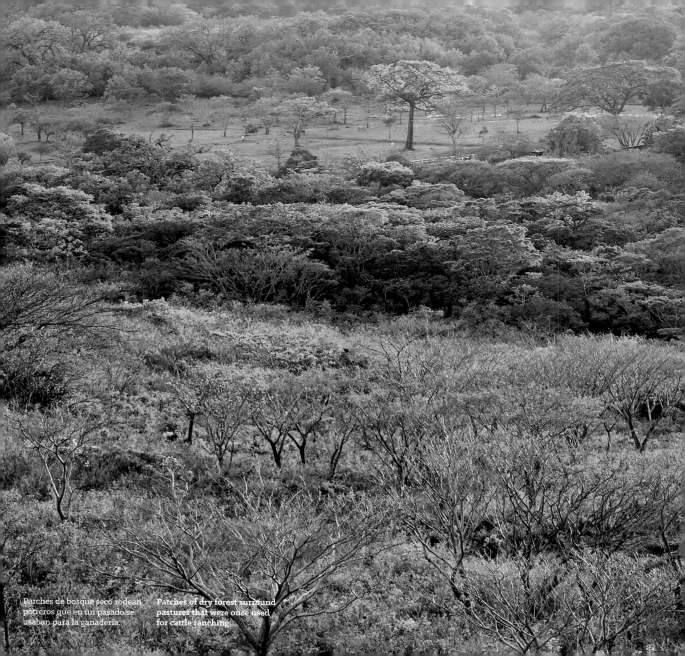

Parches de bosque seco rodean potreros que en un pasado se usaban para la ganadería.

Patches of dry forest surround pastures that were once used for cattle ranching.

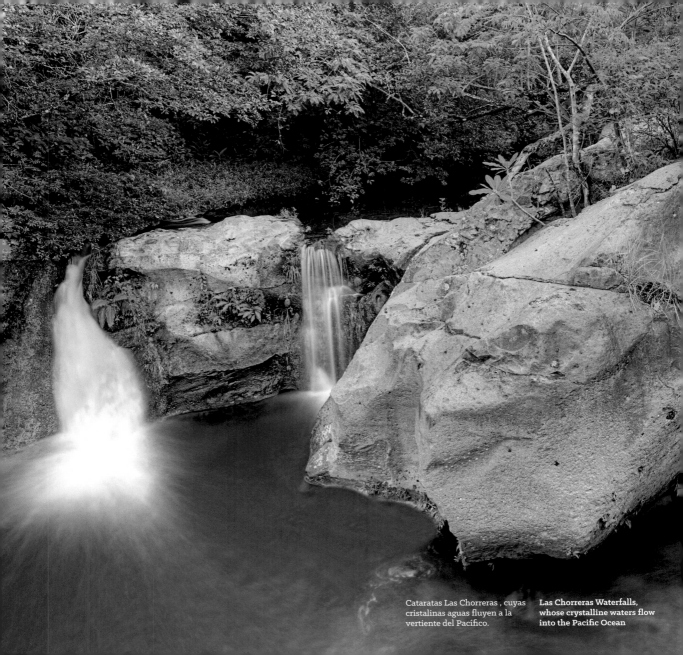

Cataratas Las Chorreras , cuyas
cristalinas aguas fluyen a la
vertiente del Pacífico.

**Las Chorreras Waterfalls,
whose crystalline waters flow
into the Pacific Ocean**

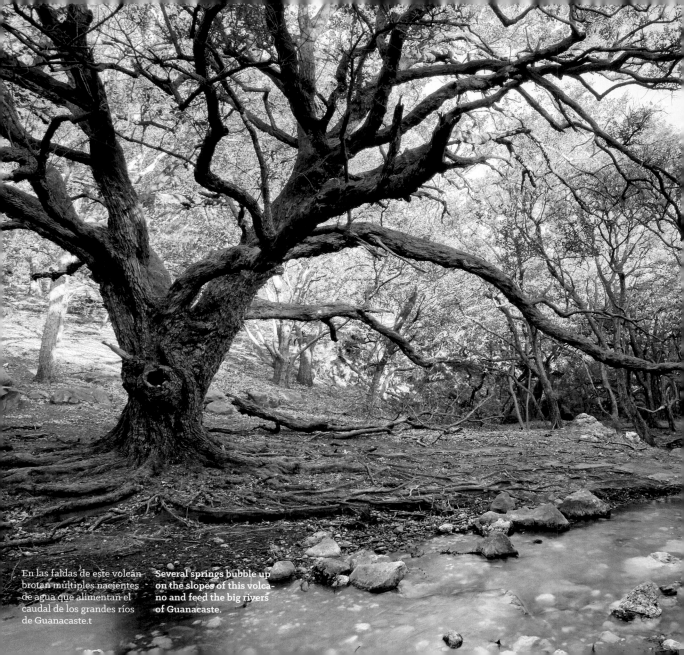

En las faldas de este volcán brotan múltiples nacientes de agua que alimentan el caudal de los grandes ríos de Guanacaste.t

Several springs bubble up on the slopes of this volcano and feed the big rivers of Guanacaste.

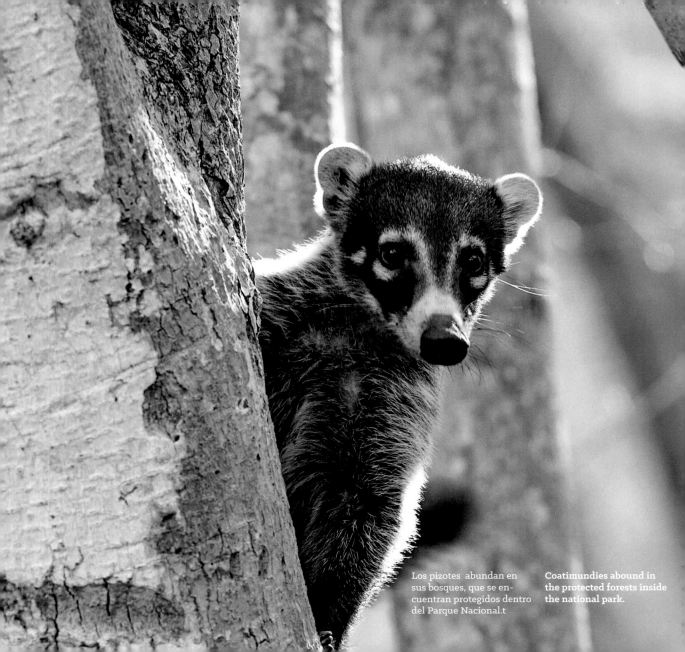

Los pizotes abundan en sus bosques, que se encuentran protegidos dentro del Parque Nacional.t

Coatimundies abound in the protected forests inside the national park.

Cañon del río Colorado en el hotel
Hacienda Guachipelín.

**The Colorado River canyon at the
Hacienda Guachipelin hotel**

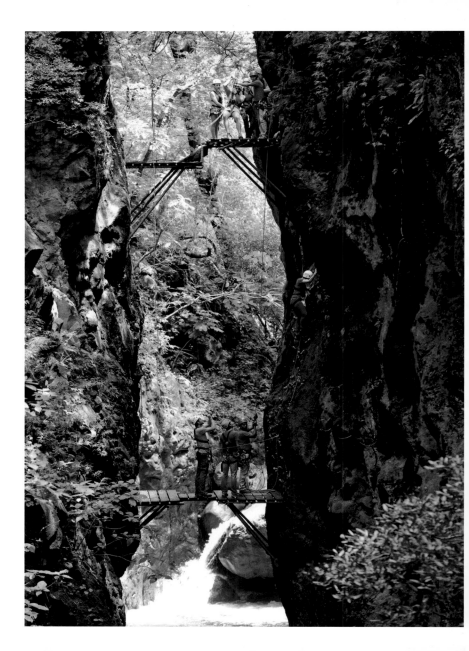

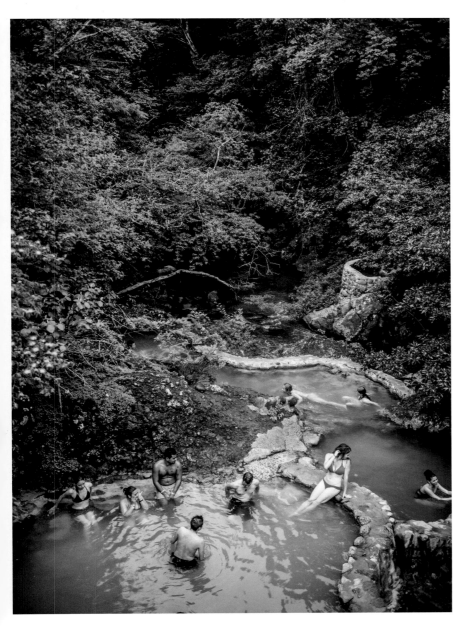

Varios hoteles en sus faldas permiten el acceso del turismo a las aguas termales naturales, en este caso al río Negro.

Various hotels in the area provide access to natural hot springs, in this case on Rio Negro.

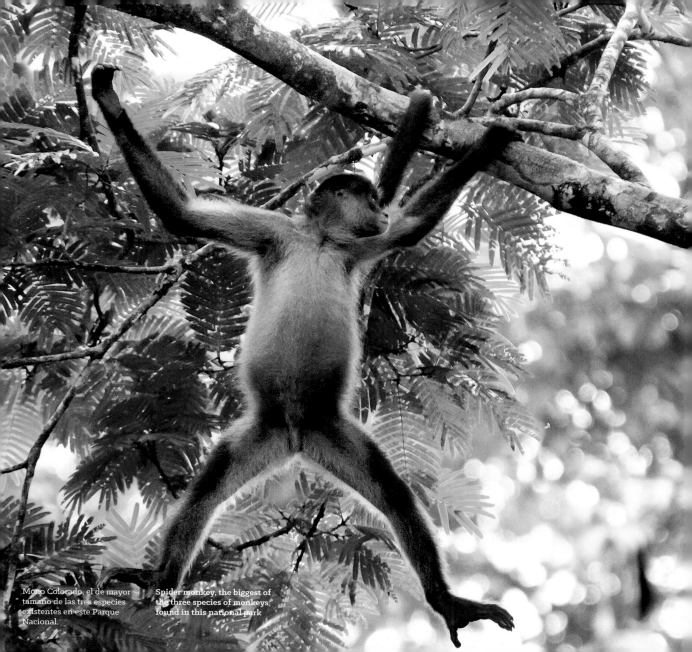

Mono Colorado, el de mayor tamaño de las tres especies existentes en este Parque Nacional.

Spider monkey, the biggest of the three species of monkeys found in this national park

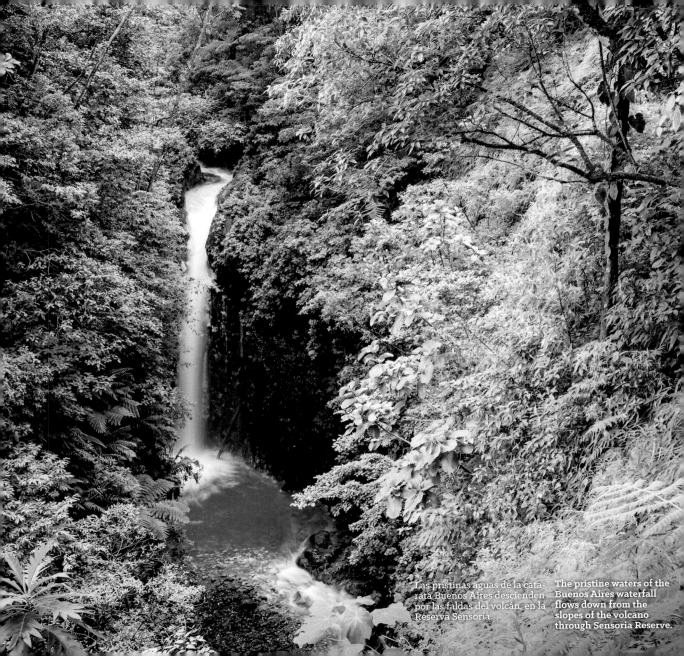

Las pristinas aguas de la cata-
rata Buenos Aires descienden
por las faldas del volcán, en la
Reserva Sensoria.

The pristine waters of the
Buenos Aires waterfall
flows down from the
slopes of the volcano
through Sensoria Reserve.

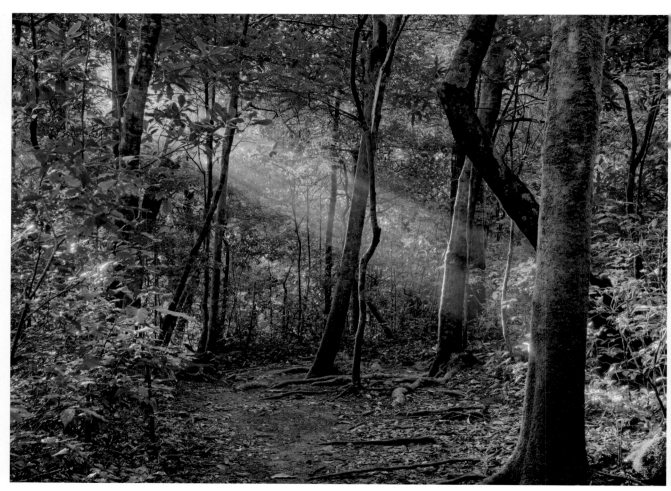

Los primeros rayos tiñen el bosque premontano de la zona de Las Pailas, que dispone de un sendero de accesibilidad universal.

The first rays of sunshine color the premontane forest of the Las Pailas area, which includes a trail that's accessible for people with disabilities.

Bosque seco iluminado por la luz dorada del verano y protegido dentro del Área de Conservación Guanacaste.

The dry forest in the golden light of summer; it is protected as part of the Guanacaste Conservation Area.

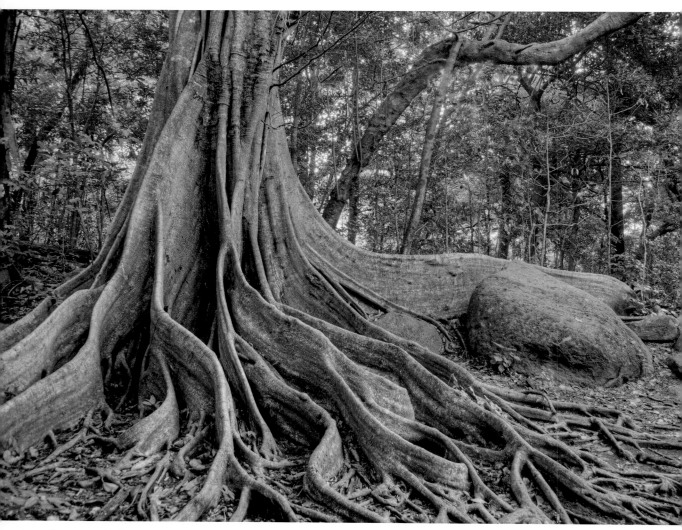

Las gambas se extienden firmemente ayudando a este antiguo higuerón a permanecer en pie bajo las intensas lluvias y vientos de esta región.

The buttresses spread strong, helping this old Umbrella Tree stay upright under the intense rains and winds of this region.

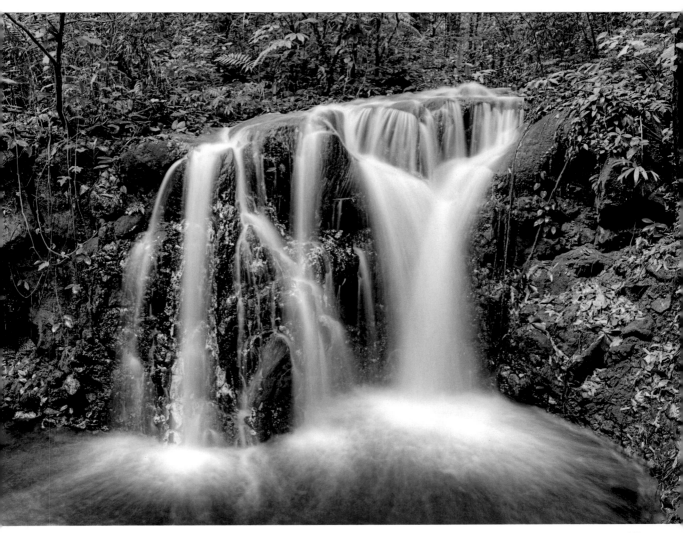

La catarata del río Danta. **The Danta River waterfall**

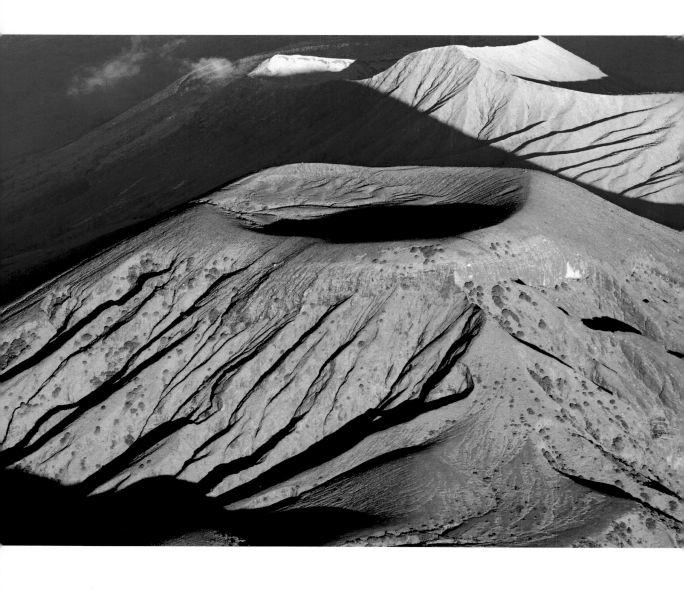

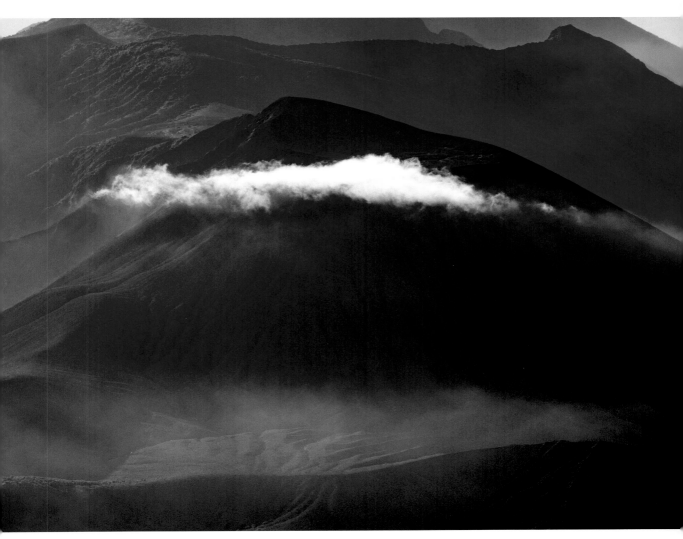

Este sistema está ubicado a 25 km al norte de la ciudad de Liberia.

This volcanic system is located 25 kilometers north from the city of Liberia.

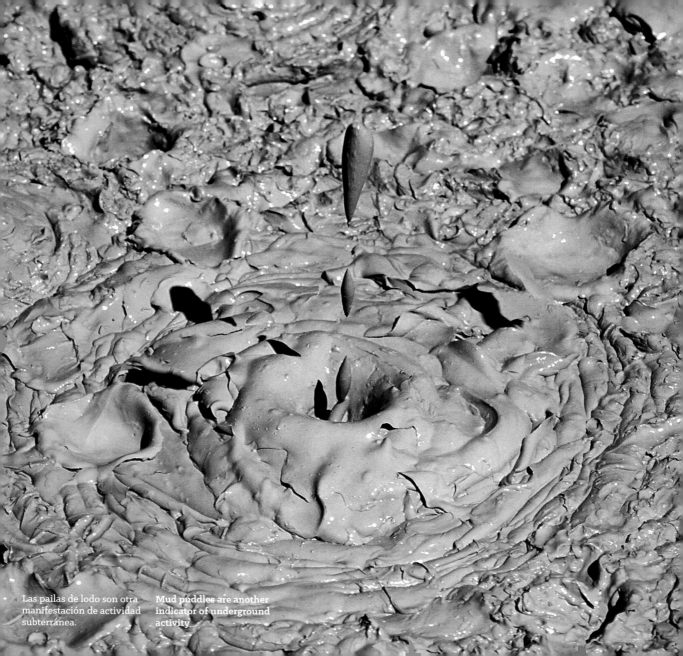

Las pailas de lodo son otra manifestación de actividad subterránea.

Mud puddles are another indicator of underground activity

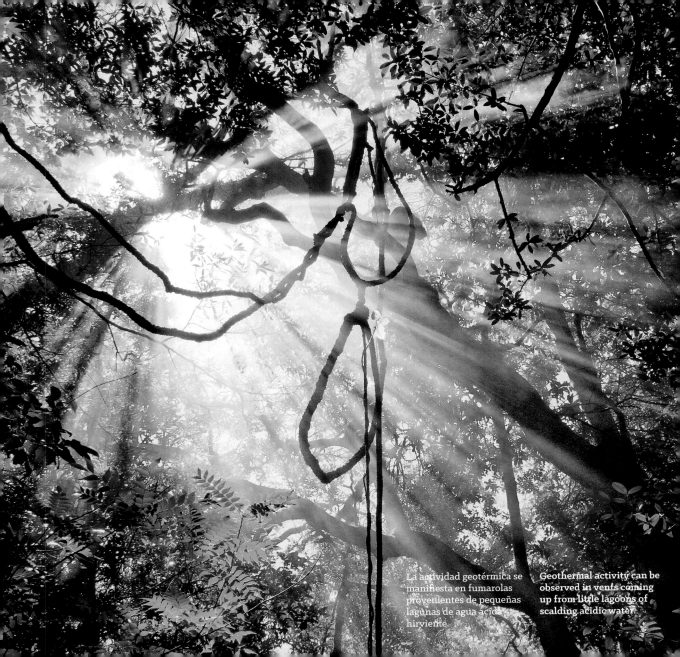

La actividad geotérmica se
manifiesta en fumarolas
provenientes de pequeñas
lagunas de agua ácida
hirviente.

Geothermal activity can be
observed in vents coming
up from little lagoons of
scalding acidic water.

VOLCÁN
ACTIVO
ACTIVE VOLCANO

Punto más alto
Highest point
2028
M S N M

Ubicación/**Location**
PARQUE NACIONAL VOLCÁN TENORIO

Volcán

MIRA
VALLES

v o l c a n o

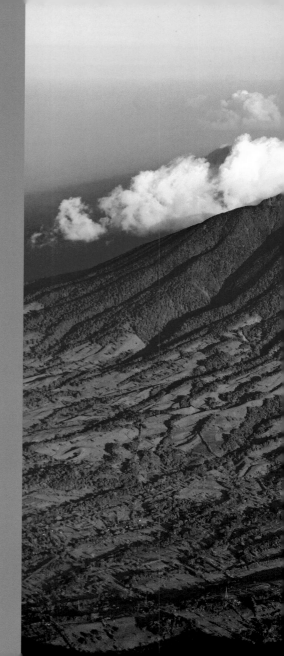

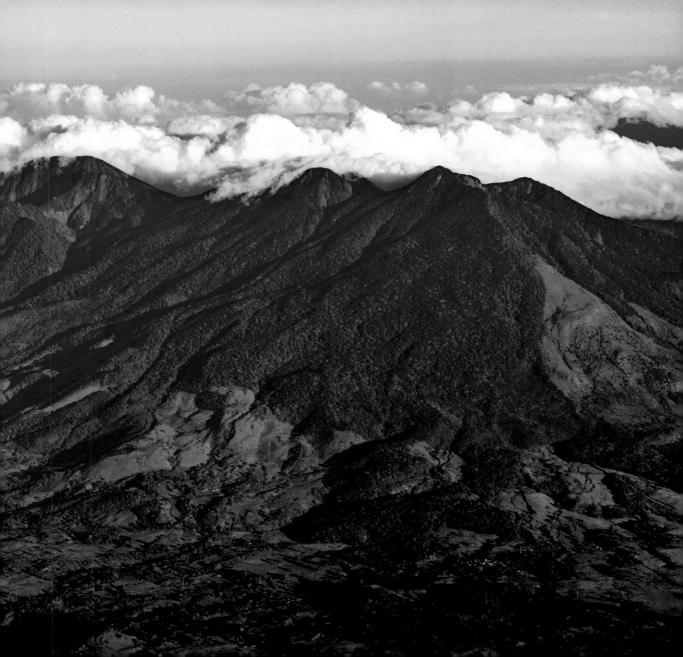

Quince kilómetros al norte de Bagaces se alza otro conjunto de antiguos cráteres, al que los españoles dieron el nombre de Miravalles, probablemente debido a que no hay que escalar demasiado por sus faldas para conseguir vistas espectaculares del territorio.

Pero es interesante notar que el nombre español no logró borrar del todo el nombre ancestral chorotega, el de Cuipilapa, versión modificada por el paso del tiempo del nombre Cucuipala, que según don Carlos Gagini procede de la combinación

Fifteen kilometers north of Bagaces rises another cluster of craters that the Spanish named Miravalles (Valleyview) probably because there's no need to climb up very high to enjoy spectacular views of the land below.

The Spanish name couldn't completely obliterate the traditional Chorotega name: Cuipilapa, a modified version of the name Cucuipala that Carlos Gagini says comes from the combination of cuicuiltic, meaning "colorful" and apan "river," or "colorful river." This theory suggests that

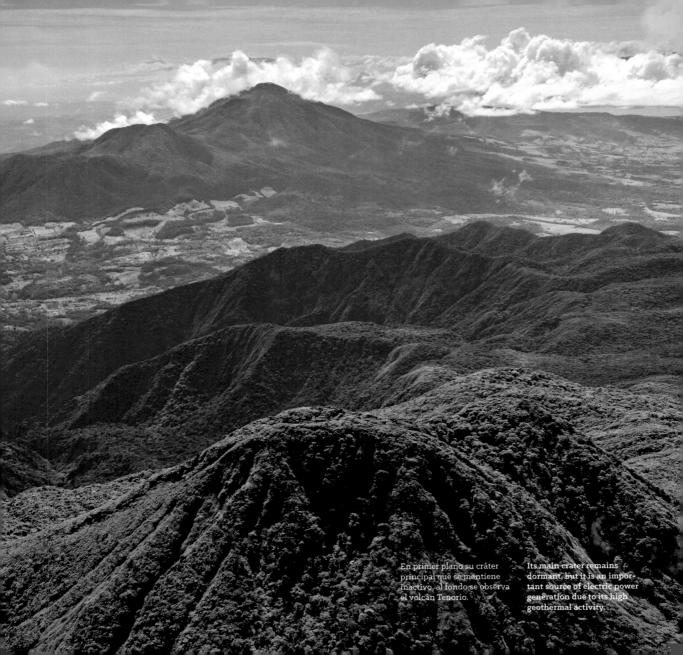

En primer plano su cráter principal que se mantiene inactivo, al fondo se observa el volcán Tenorio.

Its main crater remains dormant, but it is an important source of electric power generation due to its high geothermal activity.

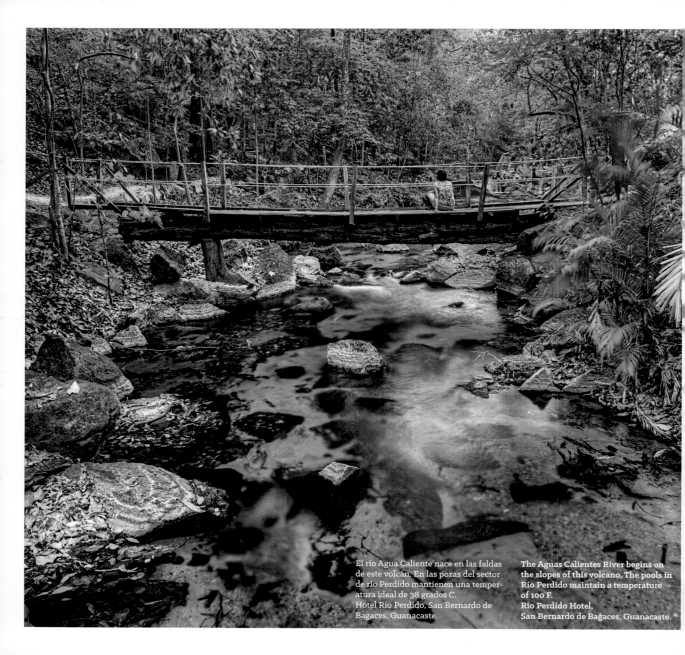

El río Agua Caliente nace en las faldas de este volcán. En las pozas del sector de río Perdido mantienen una temperatura ideal de 38 grados C.
Hotel Río Perdido, San Bernardo de Bagaces, Guanacaste.

The Aguas Calientes River begins on the slopes of this volcano. The pools in Rio Perdido maintain a temperature of 100 F.
Rio Perdido Hotel,
San Bernardo de Bagaces, Guanacaste.

le cuicuiltic, que significa de varios colores", y apan, que es la palabra para "río". Es decir, "río de varios colores", lo que indica que el conjunto volcánico en su momento dio origen a alguna corriente en la que los sedimentos se combinaron con la corriente cristalina para dotar al río de tonalidades diversas, un fenómeno nada ajeno a entornos como este.

Pero la historia del Miravalles-Cucuipala está marcada por hitos geológicos que datan de millones de años. En las laderas, las piedras y la morfología de los cerros, está dibujada la épica suerte de su ancestro, el volcán Guayabo, que desapareció tras una explosión gigantesca, de proporciones similares a la de la isla de Krakatoa, en 1833.

the volcanic cluster, during its peak period of activity, produced a stream where volcanic sediment mixed with the crystalline water to produce a spectrum of colors, a common phenomenon in such environments.

But the history of the Miravalles-Cucuipala is marked by geological milestones dating back millions of years. The epic fate of its ancestor, the Guayabo volcano, which disappeared in 1833 after a giant explosion similar to the one on Krakatoa Island, is written into the slopes, rocks and morphology of the hills.

The series of volcanoes emerging one after the other in this area for the past 1.6 million years has been incessant, as is our

La sucesión de volcanes en este sitio ha sido incesante, desde hace 1.6 millones de años, como ha sido incesante la fascinación humana por la belleza misteriosa de su paisaje. Hace tan solo 500 años la población chorotega le rendía tributo a sus muertos dejándolos en sitios especiales, cobijados por este Miravalles, al que hoy seguimos reverenciando, visitando, fotografiando y admirando.

fascination with the mysterious beauty of the landscape. Just 500 years ago, the Chorotega people used to pay tribute to their dead by leaving them in special places under the protection of the Miravalles volcano, the same one that we continue to venerate, visit, photograph and admire.

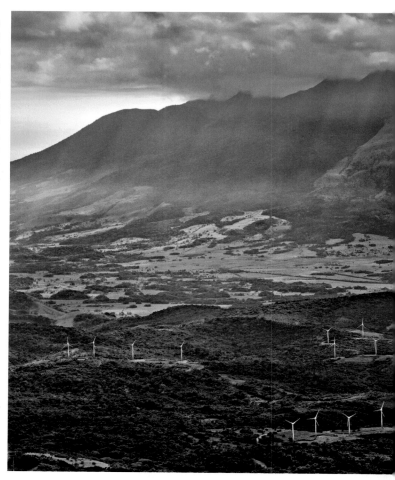

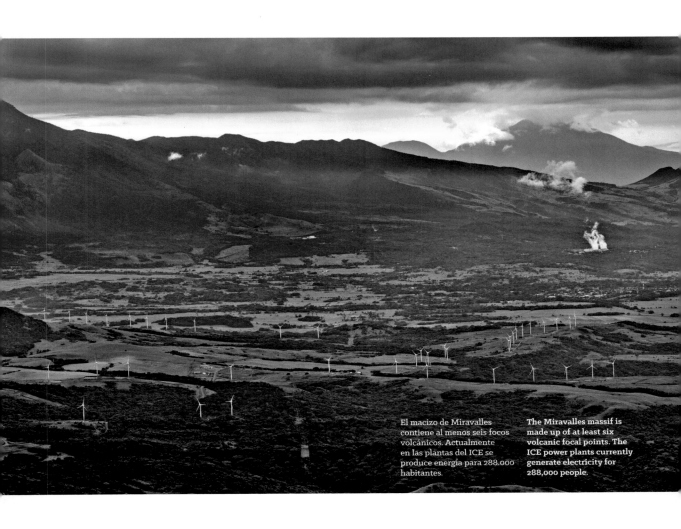

El macizo de Miravalles contiene al menos seis focos volcánicos. Actualmente en las plantas del ICE se produce energía para 288.000 habitantes.

The Miravalles massif is made up of at least six volcanic focal points. The ICE power plants currently generate electricity for 288,000 people.

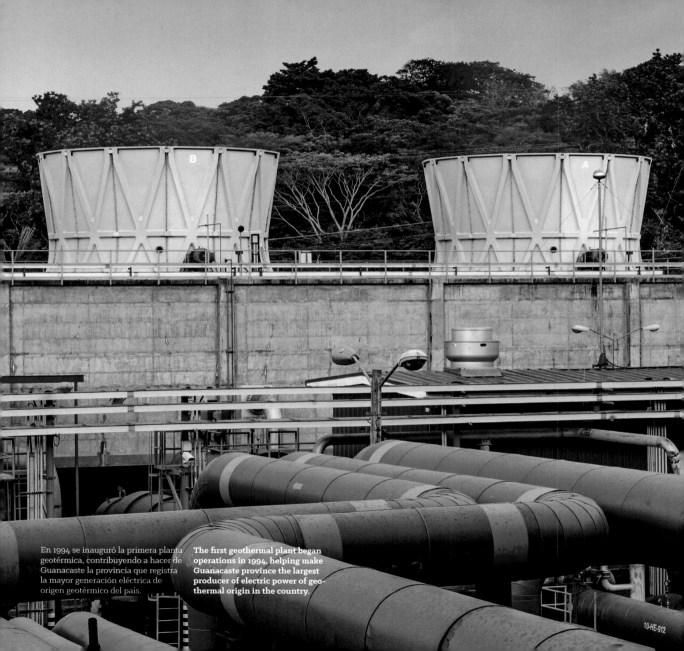

En 1994 se inauguró la primera planta geotérmica, contribuyendo a hacer de Guanacaste la provincia que registra la mayor generación eléctrica de origen geotérmico del país.

The first geothermal plant began operations in 1994, helping make Guanacaste province the largest producer of electric power of geothermal origin in the country.

10-HE-912

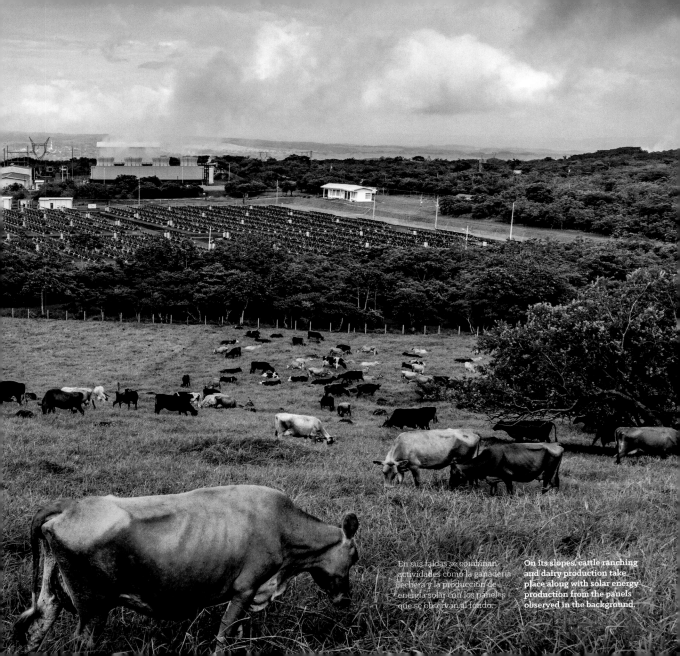

En sus faldas se combinan actividades como la ganadería lechera y la producción de energía solar con los paneles que se observan al fondo.

On its slopes, cattle ranching and dairy production take place along with solar energy production from the panels observed in the background.

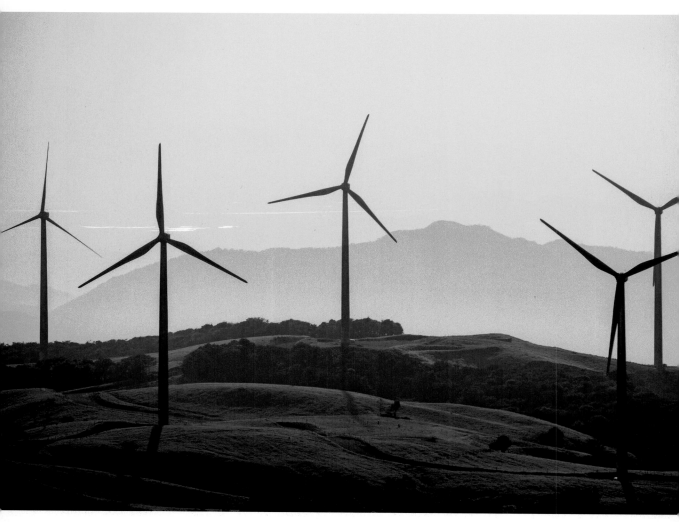

La fuerza del viento representa un 26% de toda la energía producida en Guanacaste .

Wind power makes up 26 percent of total energy generated in Guanacaste.

El macizo de Miravalles visto desde la llanura Guanacasteca, cubierta por una floración masiva de cortés amarillo.

The Miravalles ridge seen from the Guanacaste pasturelands covered in a massive bloom of Golden Trumpet.

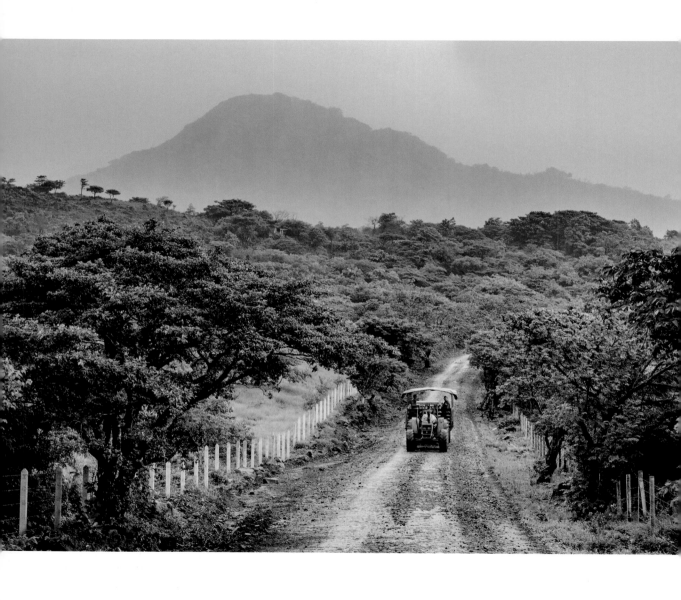

Existe mucha actividad humana en las faldas, donde se combinan el turismo, la agricultura, la ganadería y la generación de energía.

Extensive human activity is present in the area including tourism, agriculture, cattle ranching and power generation.

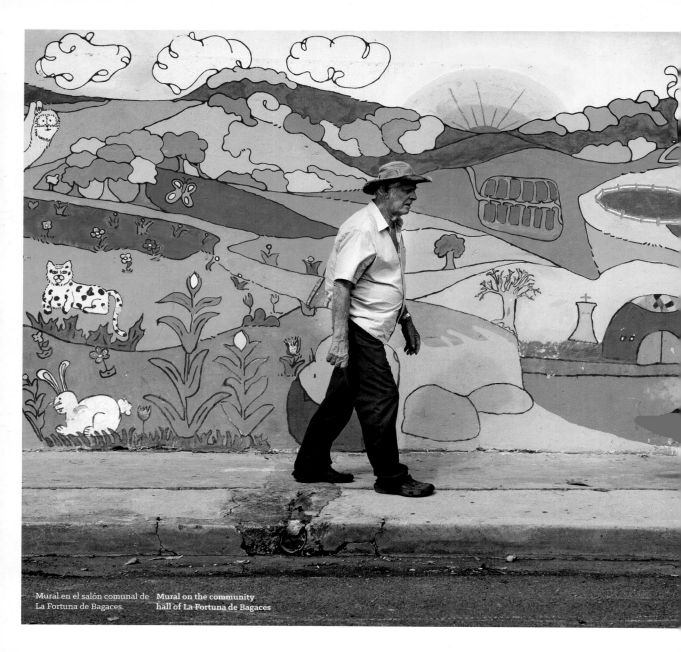

Mural en el salón comunal de
La Fortuna de Bagaces.

Mural on the community
hall of La Fortuna de Bagaces

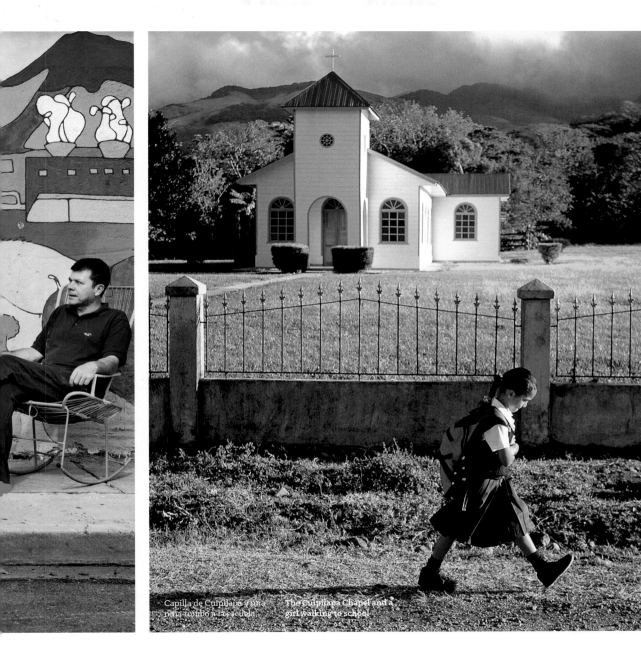

Capilla de Cuipilapa y una
niña rumbo a la escuela.

The Cuipilapa Chapel and a
girl walking to school.

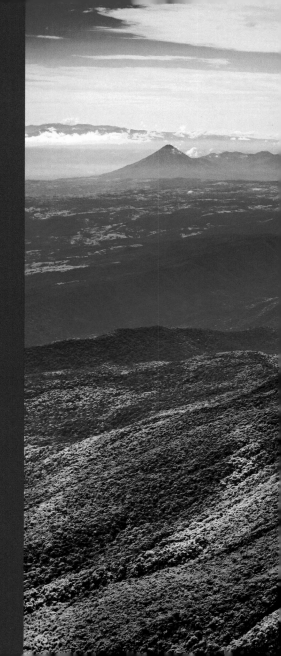

VOLCÁN ACTIVO
ACTIVE VOLCANO

Punto más alto
Highest point
1916
MSNM

Ubicación/**Location**
PARQUE NACIONAL
VOLCÁN TENORIO

volcán

TE NO RIO

volcano

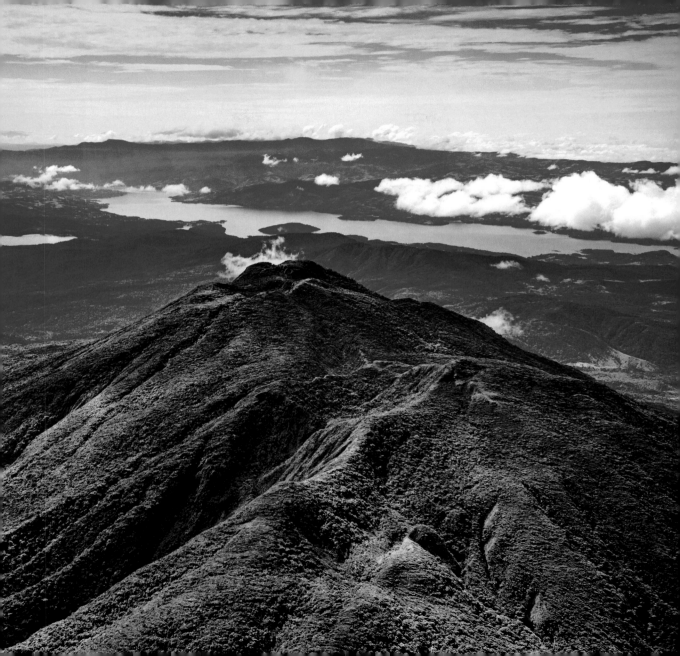

Este volcán cercano a la localidad de Tilarán es uno de los tesoros más incomprendidos de la geografía costarricense. Debido a su ubicación y configuración da origen a gran cantidad de ríos y riachuelos (como el fabuloso río Celeste), provoca la precipitación de mucha lluvia en sus laderas y alberga maravillosos bosques casi vírgenes, que por fortuna aún no han sido modificados debido a una alta afluencia de turistas.

Alrededor del origen de su nombre se ha especulado de muchas maneras, alguna de ellas sumamente románticas, como la que hemos conocido gracias a la pluma del poeta pampero, don José Ramírez Sáizar, quien en su relato Eskameca y Tenorí, alude a una historia cuya procedencia no está clara, pero que adjudica el nombre del volcán a una evolución del nombre del valiente indígena Tenorí, de la tribu de los Avancaris. Aunque es muy seductora

This volcano near the town of Tilaran is one of the least understood treasures of the Costa Rican geography. Due to its location and configuration, it brings life to a number of rivers and creeks (such as the fabulous Celeste River); it attracts copious rain to its slopes and houses marvelous, nearly virgen forests, which have fortunately remained untouched thanks to the high volume of tourists.

There's been a lot of speculation around the origin of the name of this volcano. There are some quite romantic versions like the one we know thanks to Jose Ramirez Saizar, who in his tale Eskameca y Tenorí alludes to a story of unknown origin that attributes the name of the volcano to a modification of the name of the brave indigenous Tenori of the Avancaris tribe.

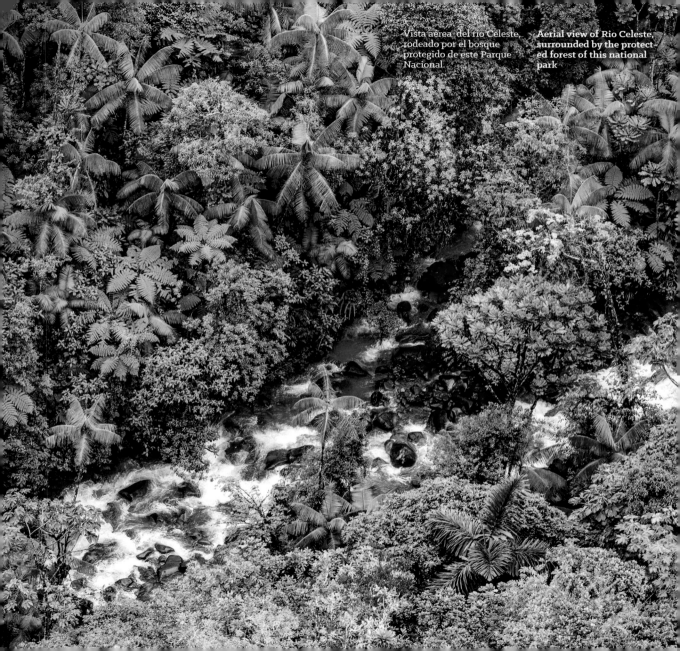

Vista aérea del río Celeste, rodeado por el bosque protegido de este Parque Nacional.

Aerial view of Río Celeste, surrounded by the protected forest of this national park

la magia del relato de nuestro poeta, lo cierto es que el nombre Tenorio tiene un claro origen ibérico. Concretamente, existe en Galicia el poblado de Tenorio, famoso por albergar el monasterio de San Pedro de Tenorio, del cual se tiene clara noticia desde el siglo X de nuestra era. Junto al pueblo inclusive se puede divisar un monte y un río llamados Tenorio, de manera similar a lo que ocurre con nuestro volcán, del cual desciende caudaloso un río con su mismo nombre.

Although the magic of this tale is seductive, the truth is that the name Tenorio has a clear Iberian origin. Specifically there is a town in Galicia called Tenorio that's famous for the San Pedro de Tenorio monastery. There are clear reference to this dating back to the 10th century A.D.; Next to the town, there's also a mountain called Tenorio, down which cascades a fast-flowing river of the same name, similar to our volcano.

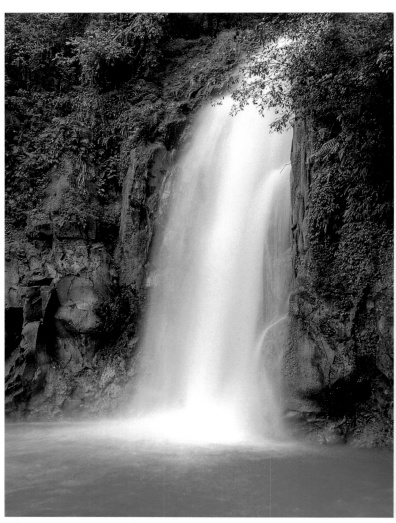

Los indios Malekus, consideran sagrados varios de los ríos que nacen del volcán Tenorio.

Many of the rivers that spring from the Tenorio Volcano are considered sacred by the Malekus indigenous people.

El volcán Tenorio ocupa una
extensión de 225 km2 y es el límite
sur de la cordillera de Guanacaste.

**The Tenorio Volcano has an
extension of 225 km2 and marks
the south end of the Guanacaste
mountain range.**

Sendero circular dentro del bosque nuboso para admirar los atractivos de este sitio protegido.

A loop trail within the cloud forest shows the beauties of this protected area.

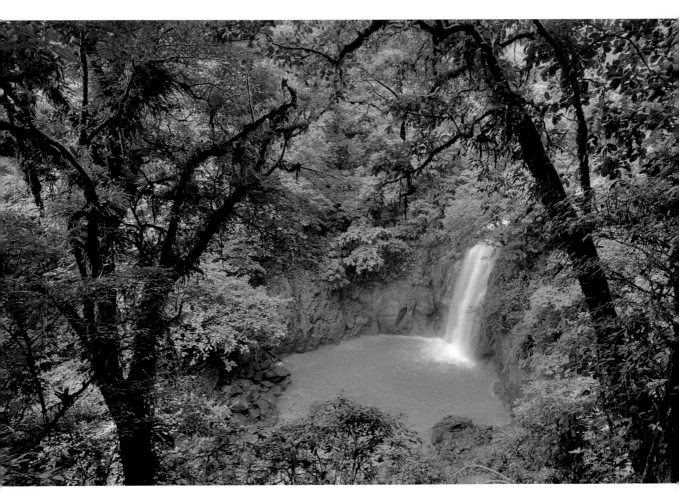

A 3 kilómetros de la entrada del Parque Nacional se encuentra la catarata de este río color turquesa.

This turquoise waterfall is 3 kilometers from the main entrance to the national park

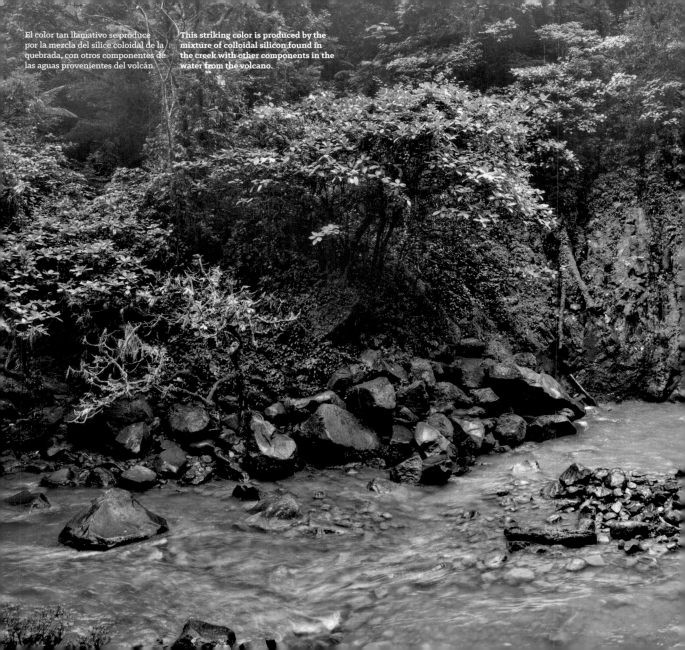

El color tan llamativo se produce por la mezcla del sílice coloidal de la quebrada, con otros componentes de las aguas provenientes del volcán.

This striking color is produced by the mixture of colloidal silicon found in the creek with other components in the water from the volcano.

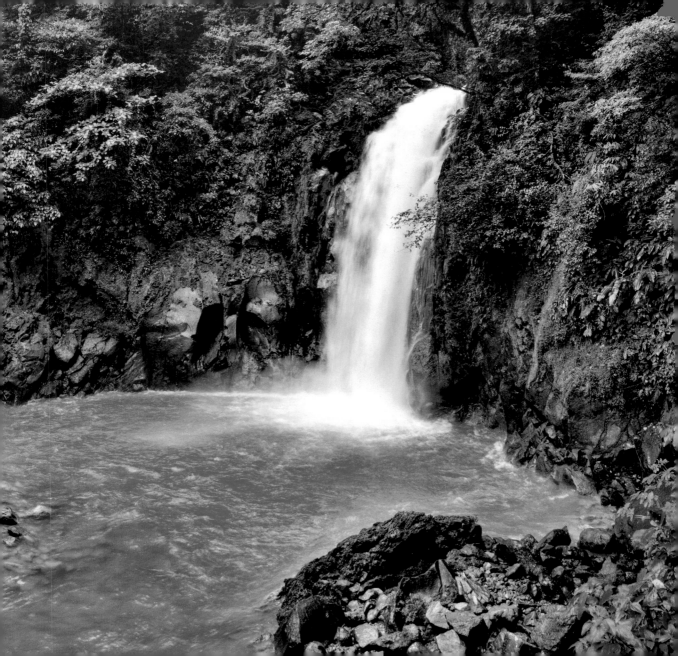

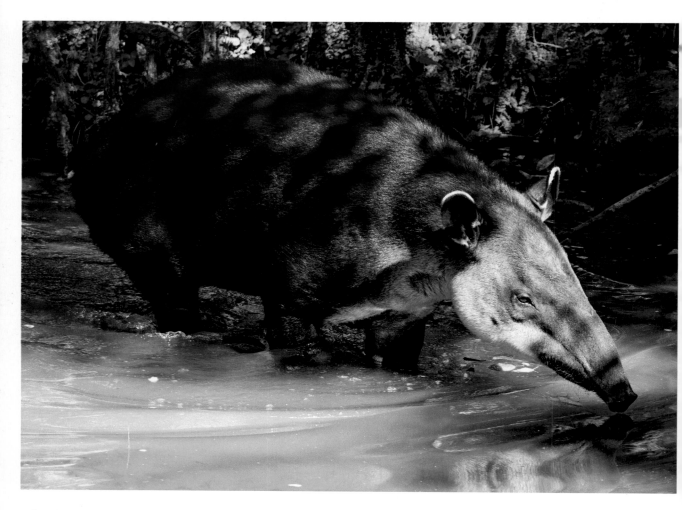

La danta (Tapirus bairdii) es uno de los
mamíferos característicos de este bosque.

**The tapir is one of the mammals com-
monly found in this forest**

El río celeste viaja 36 km, desembocando en el río Frío, donde se diluye perdiendo su color.

The Río Celeste travels 36 kilometers to flow into the Río Frío where its color fades away.

Punto más alto
Highest point
640
M S N M

Ubicación/**Location**
**CAÑAS,
GUANACASTE**

cerro

PE
LÓN

mount

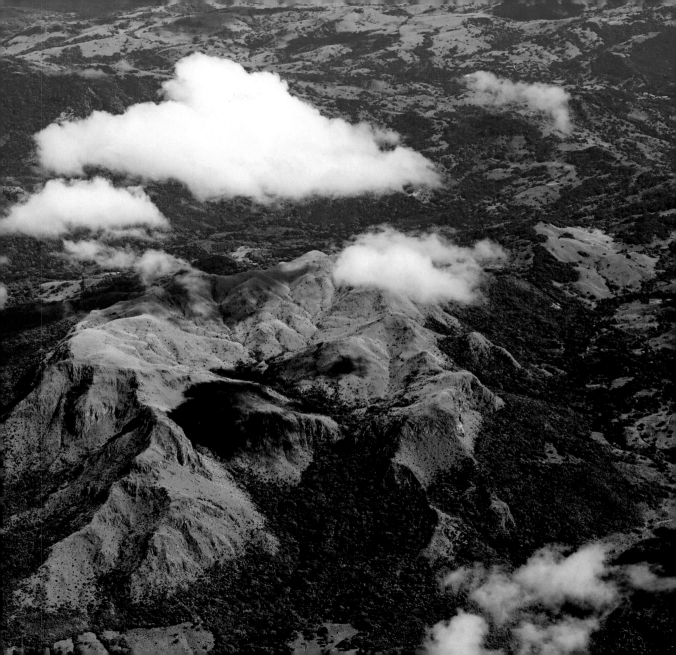

Cada vez es más común ver a grupos de personas escalando esta antiquísima formación volcánica para disfrutar de su agreste cima. El ascenso es agradable debido a que los vientos suavizan el impacto del sol a lo largo de un trayecto desprovisto totalmente de sombra, pues la particularidad más notable de este cerro es, como su nombre lo sugiere, la ausencia casi absoluta de árboles, arbustos y cualquier brote verde. El amarillo del pasto seco que vibra acompasado con el viento y el ocre polvoriento del viejo suelo quebradizo, son los colores dominantes a lo largo del viaje.

Pero para disfrutar de este cerro no es imprescindible escalarlo. Basta con detenerse unos minutos en la carretera entre Cañas y el Valle Central y esperar a que el sol poniente coloque su pincel de rosa y naranja sobre su brillante superficie. La visión paga con creces el retraso en la ruta.

It is increasingly common to see groups of people climbing this ancient volcanic formation to enjoy its rugged summit. The ascent is pleasant because the winds lessen the impact of the sun along the completely unshaded trail. The most distinctive feature of this peak is, as its name suggests, the almost complete absence of trees, bushes or any other greenery. The yellow of the dry grass that waves in the wind and the dusty ochre of the old, broken soil are the dominant colors on this trail.

But to enjoy this peak, there's no need to climb it. All you have to do is stop for a few minutes on the road between Cañas and the Central Valley and wait for the sun to lay its pink and orange brush over the peak's brilliant slopes. The sight more than pays for the delay.

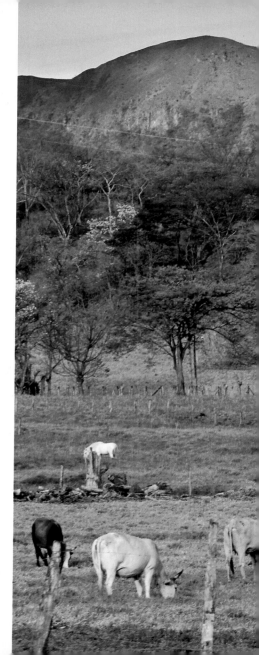

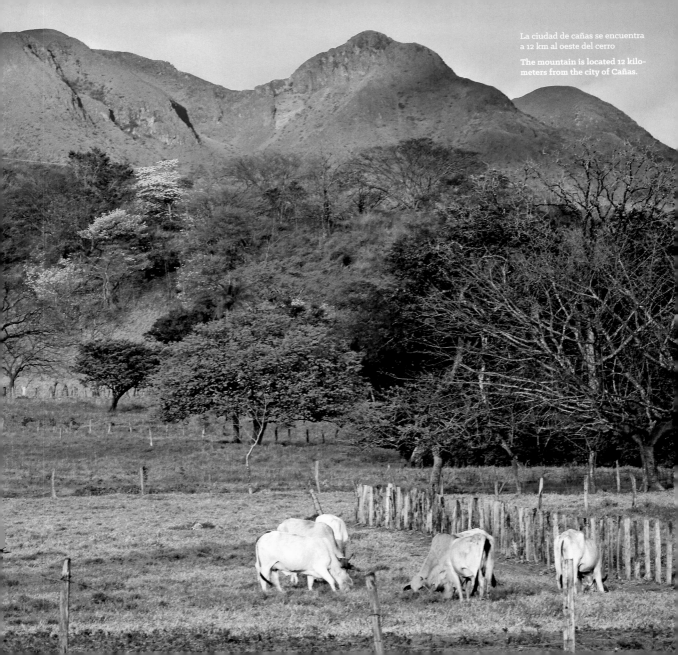

La ciudad de cañas se encuentra
a 12 km al oeste del cerro

The mountain is located 12 kilo-
meters from the city of Cañas.

TILARAN · MOUNTAIN · RANGE

CORDILLERA DE TILA

Eólicas en Tronadora, vista aérea desde el volcán Arenal.
Wind turbines in Tronadora, aerial view from Arenal volcano.

RÁN

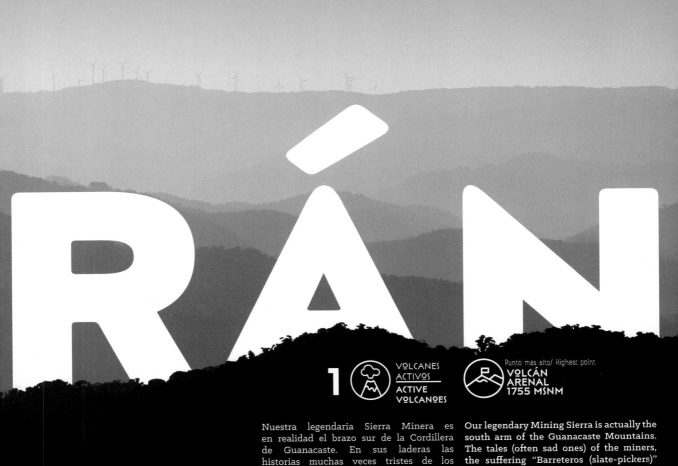

1 VOLCANES ACTIVOS
ACTIVE VOLCANOES

Punto más alto/ Highest point
VOLCÁN ARENAL 1755 MSNM

Nuestra legendaria Sierra Minera es en realidad el brazo sur de la Cordillera de Guanacaste. En sus laderas las historias muchas veces tristes de los mineros, los sufridos "Barreteros" del autor nacional Carlos Luis Fallas, han dado paso a un siglo XXI más optimista, marcado por el ecoturismo, la generación

Our legendary Mining Sierra is actually the south arm of the Guanacaste Mountains. The tales (often sad ones) of the miners, the suffering "Barreteros (slate-pickers)" of national author Carlos Luis Fallas, have given way to a more optimistic 21st. century, marked by ecotourism, power generation and productive diversification

Punto más alto
Highest point
680
MSNM

Ubicación/**Location**
GUATUSO,
SAN CARLOS

laguna
DE
COTE
lake

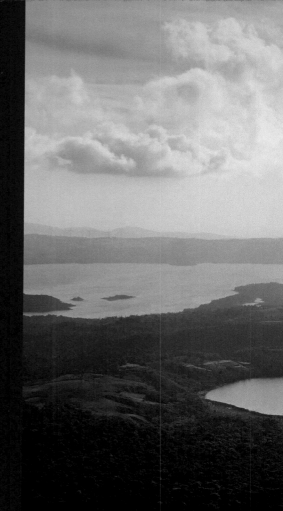

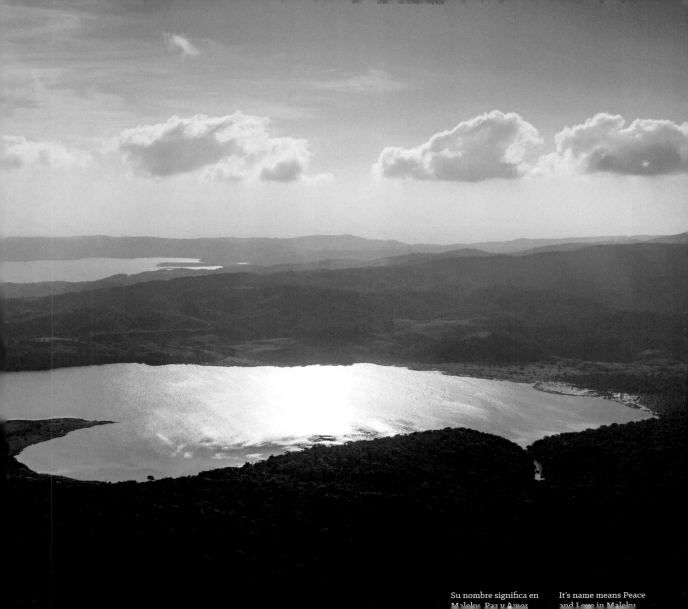

Su nombre significa en
Maleku, Paz y Amor

It's name means Peace
and Love in Maleku

Esta laguna, llamada también de Cóter, tiene un kilómetro de diámetro y está ubicada unos 3 kilómetros al norte del Lago Arenal. No se conoce a ciencia cierta su historia, pero muchos elementos conducen a creer que se trata de un antiguo cráter volcánico. Su fondo y paredes de rocas piroclásticas del período Terciario, así como su forma redondeada y la verticalidad de los cortes en sus orillas parecen confirmar esta suposición.

La belleza del paisaje atrae una buena cantidad de visitantes, que se suman a los lugareños en la labor de lanzar anzuelos desde la orilla o desde lanchas sobre sus aguas apacibles con la esperanza de pescar algún guapote. Pero la mayoría de los turistas probablemente han sido atraídos por las fotos de avistamiento de "ovnis", que han circulado ampliamente por el mundo, esparciendo sobre esta hermosa laguna un velo de mágica curiosidad.

This lagoon, also called Coter, is 1 kilometer in diameter and is located some 3 kilometers north of Lake Arenal. Its history is uncertain but many elements point it's being an ancient volcanic crater. Its basin is made of pyroclastic rock from the Tertiary Period, its round shape and the vertical drop of its edges seem to confirm the belief.

The beauty of this landscape attracts a great many visitors who join locals in casting their fishhooks from the shore or from boats into the lagoon's calm waters with the hope of catching some Guapote fish. But the majority of the tourists have probably been attracted by the pictures of "UFOs," which have been widely spread all over the world, sprinkling a veil of mystic curiosity over this beautiful lagoon.

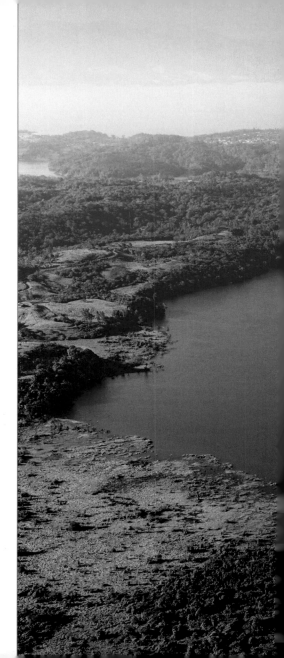

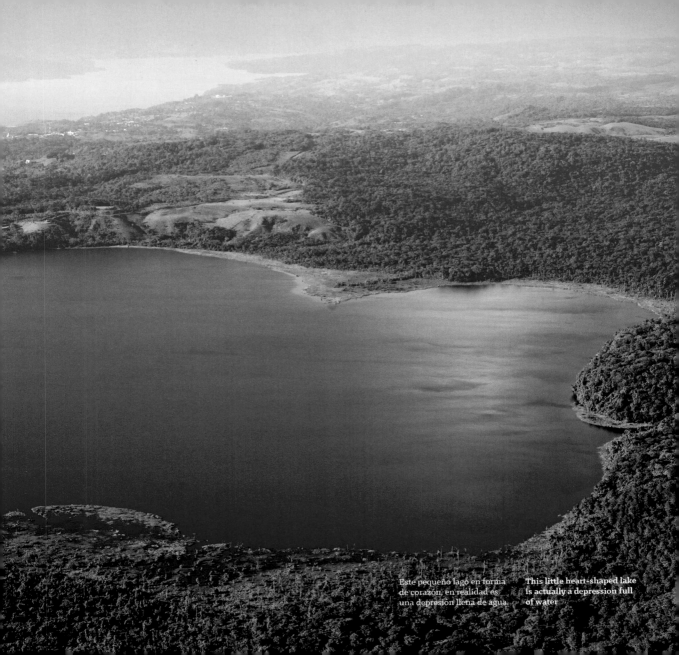

Este pequeño lago en forma de corazón, en realidad es una depresión llena de agua.

This little heart-shaped lake is actually a depression full of water

VOLCÁN
ACTIVO
ACTIVE
VOLCANO

Punto más alto
Highest point
1755
M S N M

Ubicación/**Location**
PARQUE NACIONAL
VOLCÁN ARENAL

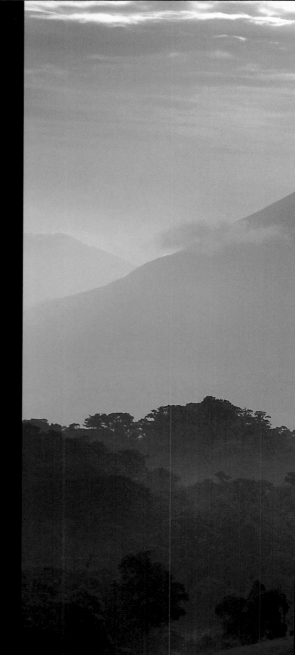

volcán

ARE
NAL

volcano

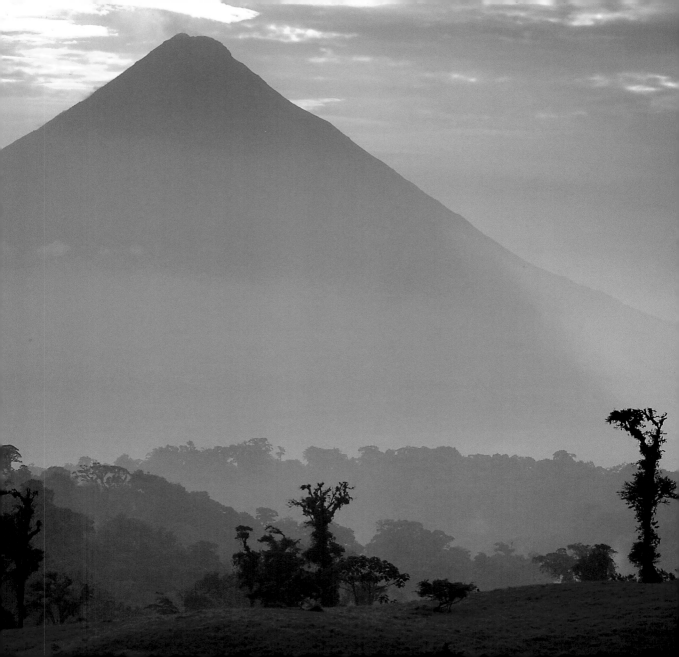

Fue el volcán Canastes, el cerro Pelón, el cerro Los Ahogados, el volcán de Costa Rica, el volcán del Río Frío, el cerro de los Guatusos, el Pan de Azúcar y en algún momento tomó el nombre de Arenal. Sería interesante saber por qué entre todos los nombres que se le adjudicaron, se quedó con el que alude a la gran cantidad de arena resultante de los procesos de disgregación de las corrientes de lava superficial que alcanzan el cauce de los ríos.

It has been called Canastes Volcano, Mount Pelon, Los Ahogados Mountain, Costa Rica Volcano, Río Frio Volcano, Mount Guatusos, Pan de Azucar and, at some point, it took the name Arenal. It would be interesting to know why, among all those names, the one that stuck is the one that refers to the great amount of sand resulting from the disaggregation processes of the surface lava flows that reach the riverbeds.

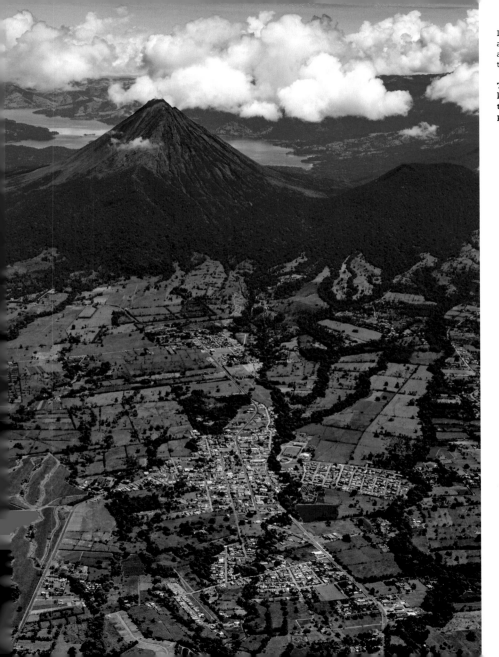

La población de La Fortuna se encuentra apenas a 6 km del volcán y florece gracias al turismo que acude a los múltiples atractivos de la zona.

The town of La Fortuna, located only 6 kilometers from the volcano, flourishes thanks to the tourists visiting the multiple attractions of the area.

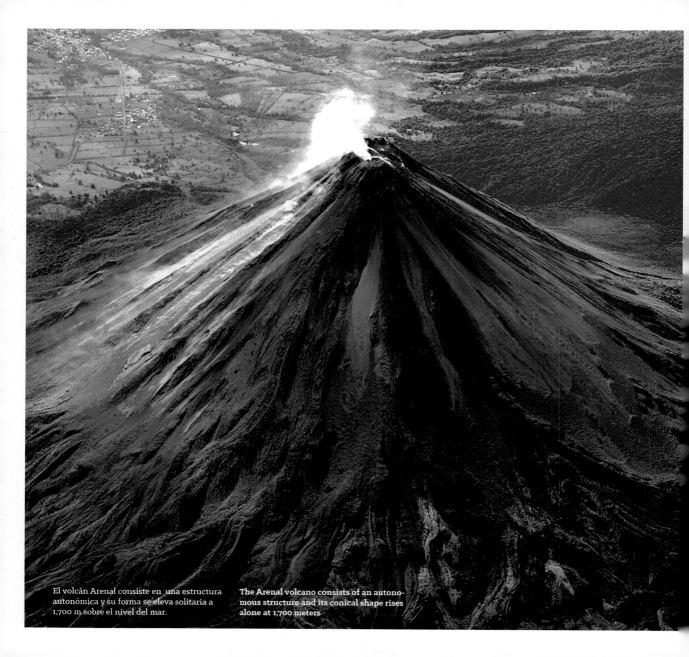

El volcán Arenal consiste en una estructura autonómica y su forma se eleva solitaria a 1,700 m sobre el nivel del mar.

The Arenal volcano consists of an autonomous structure and its conical shape rises alone at 1,700 meters

Temido y venerado, este estratovolcán de cono casi perfecto, esbelto y armonioso como ningún otro en el territorio nacional, fue considerado "cerro" debido a que durante mas de 500 años de calma todo su cono legó a estar cubierto de bosques, con una actividad fumarólica reducida.

Esa calma se rompió de manera brutal entre los días 29 y 31 de julio de 1968, cuando una serie de explosiones dieron lugar a la aparición de tres nuevos cráteres. Por desgracia las nubes calcinantes y los megalitos alcanzaron a las comunidades vecinas, provocando la muerte de

Feared and venerated, this almost perfectly conical stratovolcano, slim and well-proportioned like no other volcano in the country, was considered a "mountain" for a long time because its cone was covered in forest for more than 500 calm years, with little fumarolic activity.

This calm was brutally interrupted between July 29 and 31, 1968 when a series of explosions gave way to the rise of three new craters. Unfortunately, the blazing clouds and megaliths reached the surrounding communities, causing the death of at least 78 people and hundreds of animals

al menos 78 personas, cientos de animales y la destrucción de miles de hectáreas de cultivos.

Desde entonces se ha mantenido activo, a veces con erupciones que recuerdan esos duros días. Los pueblos a su alrededor han aprendido a convivir con él y lo han convertido en una de sus principales fuentes de ingresos, gracias a la estremecedora vista de su cono incandescente y a toda la oferta de actividades que han han podido desarrollar en los ríos y bosques colindantes.

and the destruction of thousands of hectares of crops.

Arenal has remained active ever since, with occasional eruptions that remind us of those ominous days. The towns around the volcano have learned to live with it and have made it one of their main sources of income thanks to the thrilling sight of its incandescent cone and the great variety of activities that have been developed in rivers and forests nearby.

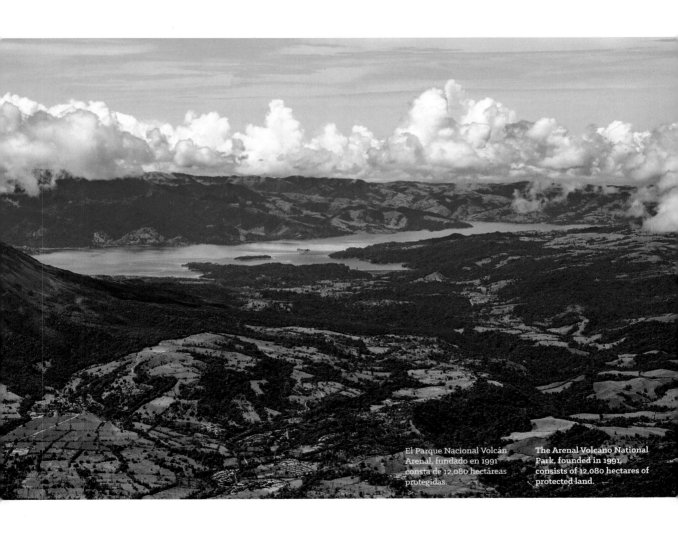

El Parque Nacional Volcán Arenal, fundado en 1991 consta de 12,080 hectáreas protegidas.

The Arenal Volcano National Park, founded in 1991, consists of 12,080 hectares of protected land.

Al Parque Nacional Volcán Arenal posteriormente se le agregaron 28,000 hectáreas más de la Zona Protectora Arenal-Monteverde, desde donde se observa su imponente cono.

After its foundation, the Arenal Volcano National Park was enlarged by another 28,000 hectares from the Arenal-Monteverde Protected Area, from where the magnificent cone can be seen.

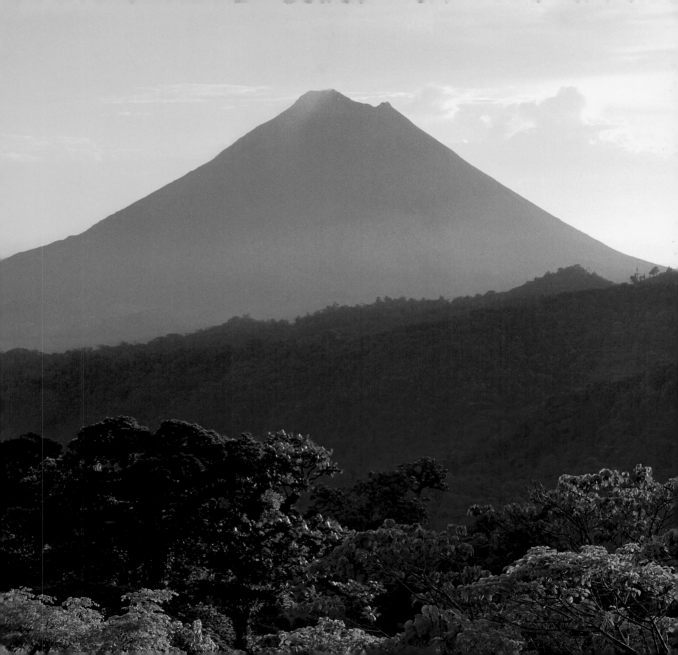

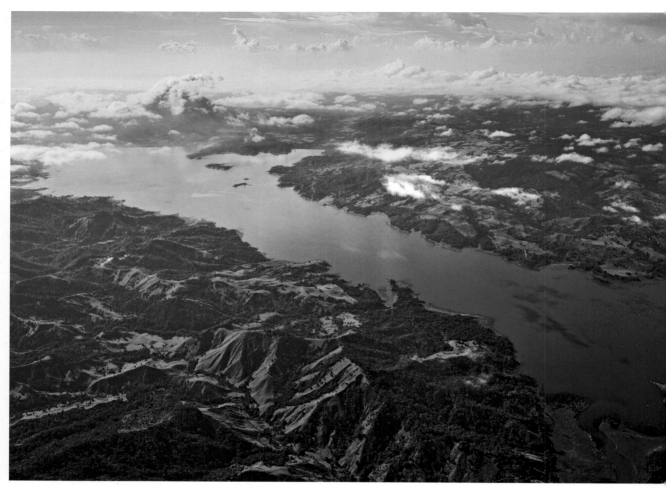

El lago Arenal mide casi 88 km2. Fue creado artificialmente en 1979 con fines de generación eléctrica e irrigación.

Lake Arenal is a reservoir created in 1979 for power generation and agricultural irrigation with an area of almost 88 km2.

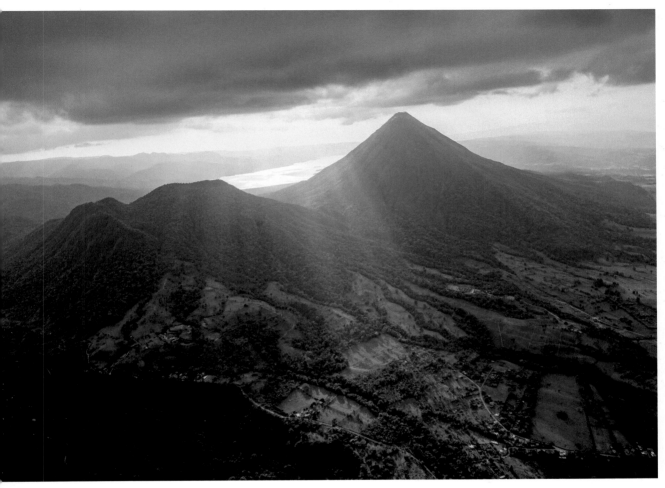

Su cono casi perfecto culmina con un cráter de 140 m de diámetro.

The volcano's almost perfect cone is topped off by a crater that's 140 meters in diameter.

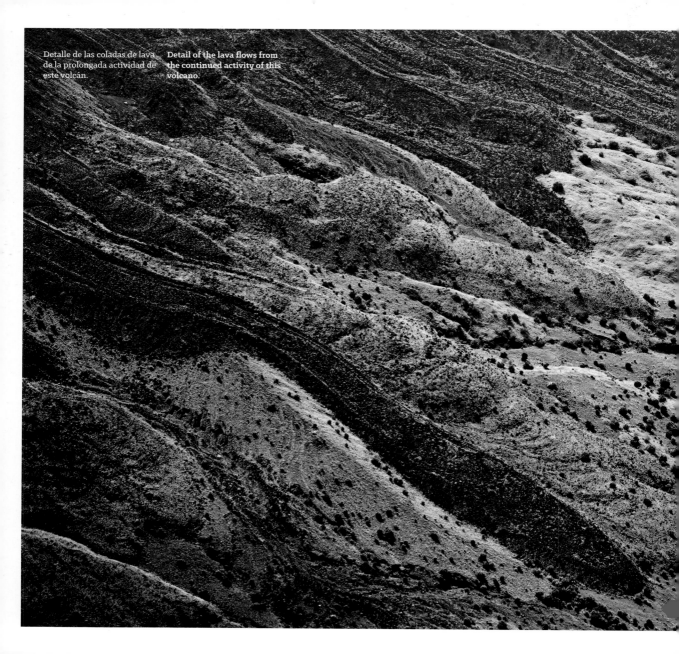

Detalle de las coladas de lava de la prolongada actividad de este volcán.

Detail of the lava flows from the continued activity of this volcano.

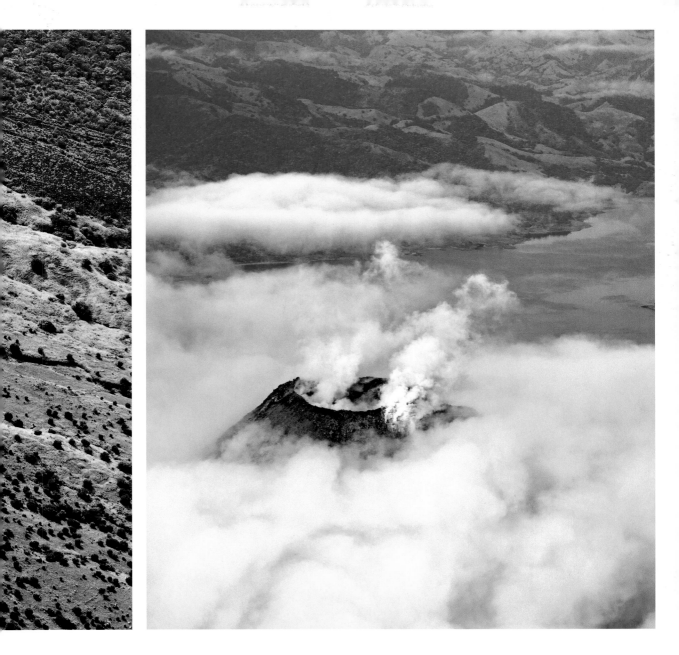

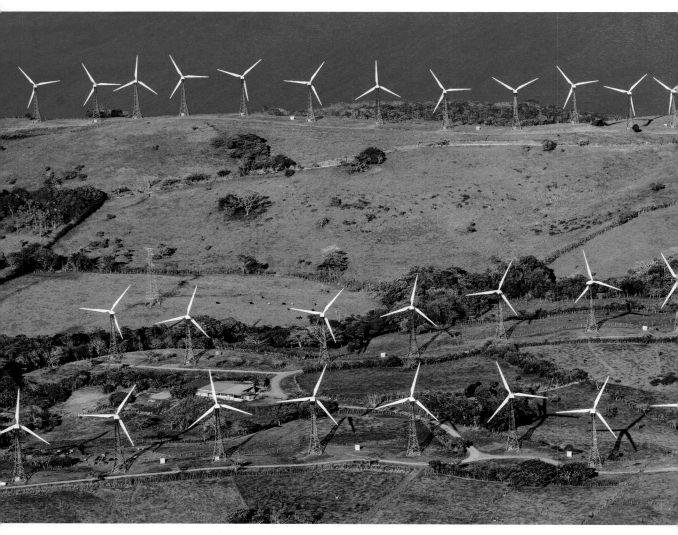

Torres eólicas cerca de Tilarán. Alrededor del 15% de la matriz energética del país proviene del viento.

Wind turbines near Tilaran. About 15 percent of the energy matrix of the country comes from wind power.

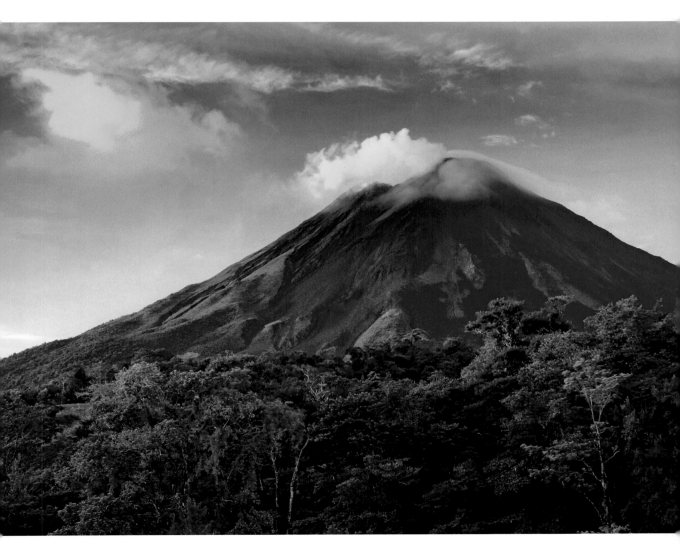

Su actividad actual es mínima, pero en 1968 presentó una erupción que destruyó el pueblo de Tabacón.

Its current activity is minimal but it had an eruption in 1968 that destroyed the town of Tabacon.

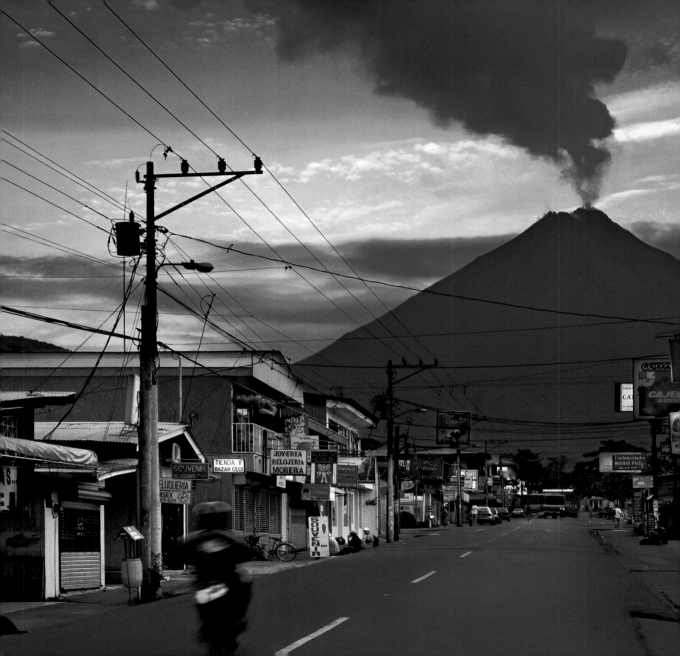

Vista al volcán desde la Fortuna, sus cerca de 15.000 habitantes amanecen a los pies del coloso.

View from La Fortuna, it's 15.000 inhabitants wake up at the base of this giant.

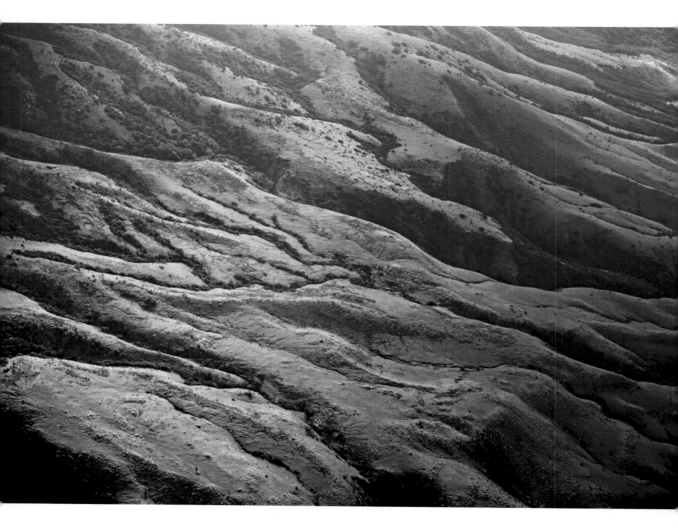

Textura formada por las coladas de
lava en las faldas del volcán.

**Texture of the slopes shaped
by lava flows**

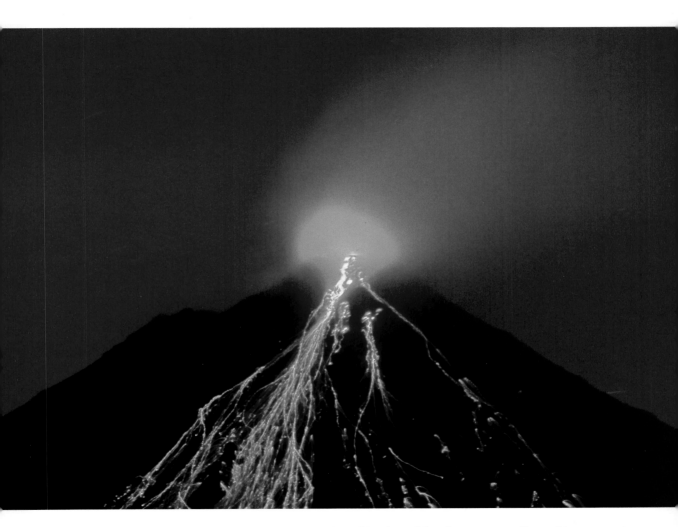

El Arenal, ha sido uno de los volcanes
más activos del mundo, con erupciones
casi continuas desde 1968 hasta el 2010.

**Arenal is one of the most attractive
volcanoes in the world, with almost con-
tinuous eruptions from 1968 until 2010.**

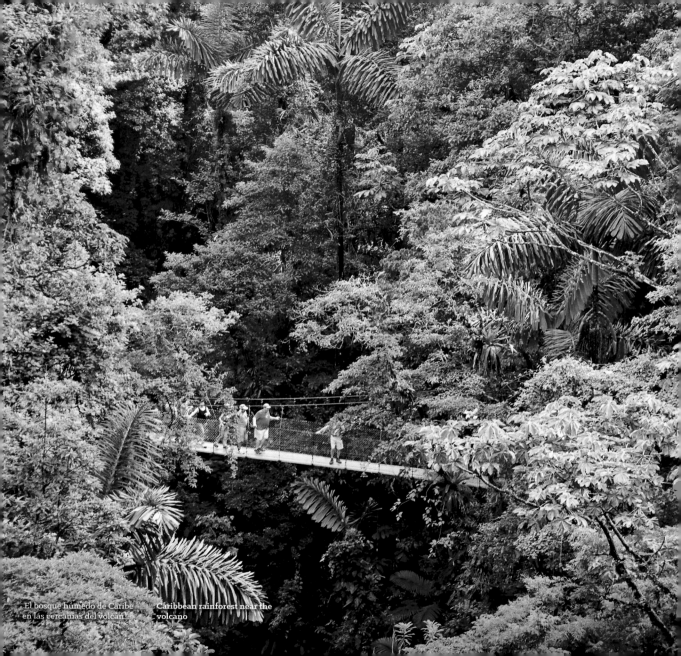

El bosque húmedo de Caribe
en las cercanías del volcán.

Caribbean rainforest near the
volcano

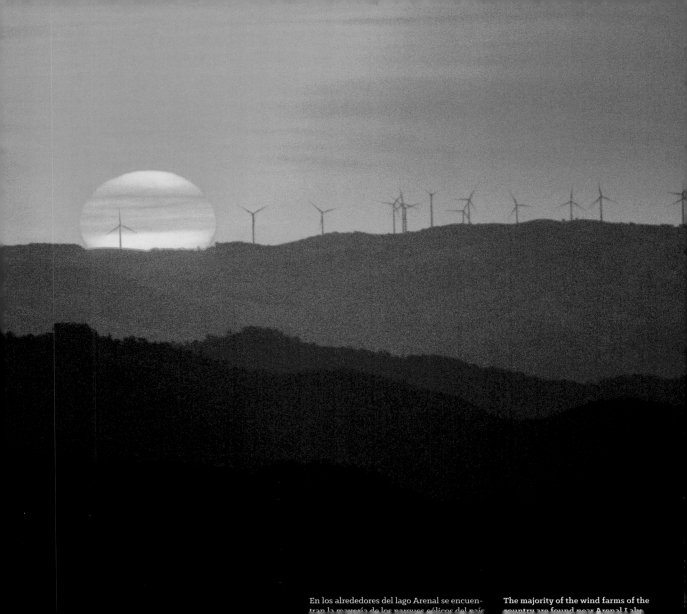

En los alrededores del lago Arenal se encuen-
tran la mayoría de los parques eólicos del país.

The majority of the wind farms of the
country are found near Arenal Lake.

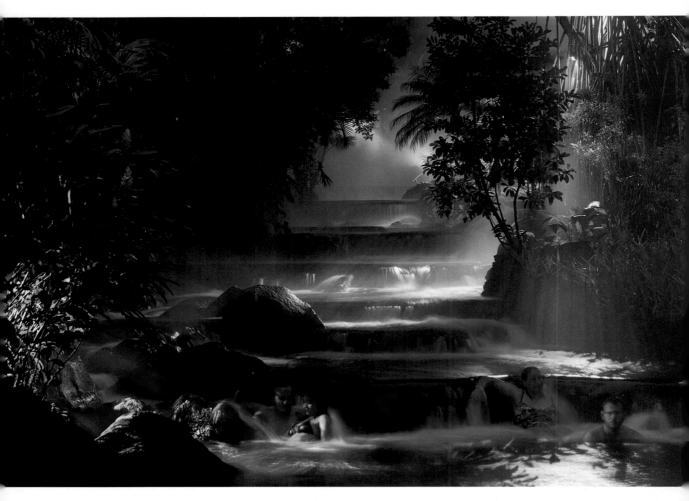

Las aguas termo-minerales del Río Tabacón nacen desde las entrañas del Volcán Arenal. Hotel Tabacón, La Fortuna.

The mineral hot springs of Tabacon River come from the depths of Arenal Volcano. Tabacon Thermal Resort, La Fortuna.

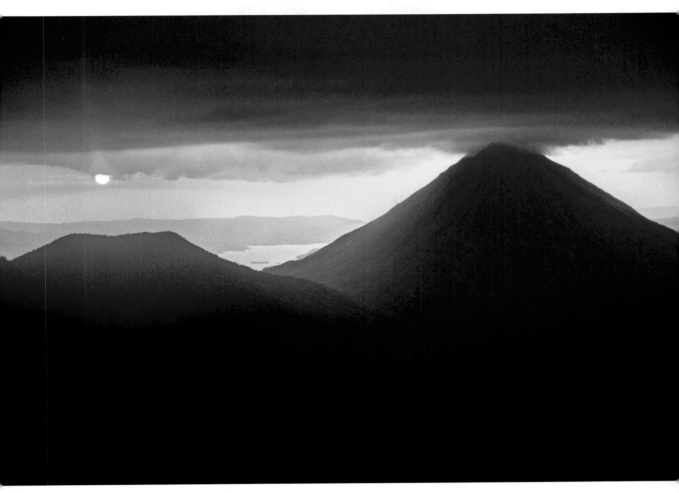

Los perfiles del Arenal y del cerro
Chato se delinean contra el sol
que se esconde en el Pacífico.

**The silhouettes of Arenal
Volcano and Mount Chato are
outlined by the sun setting
down in the Pacific.**

Punto más alto
Highest point
1140
MSNM

Ubicación/**Location**
PARQUE NACIONAL
VOLCÁN ARENAL

cerro

CHATO
mount

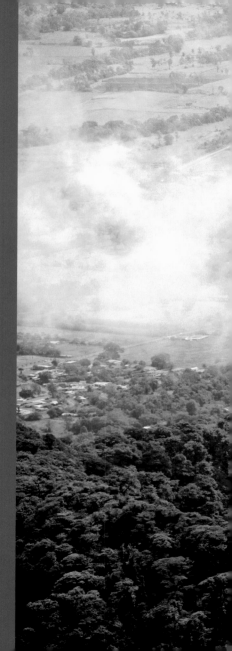

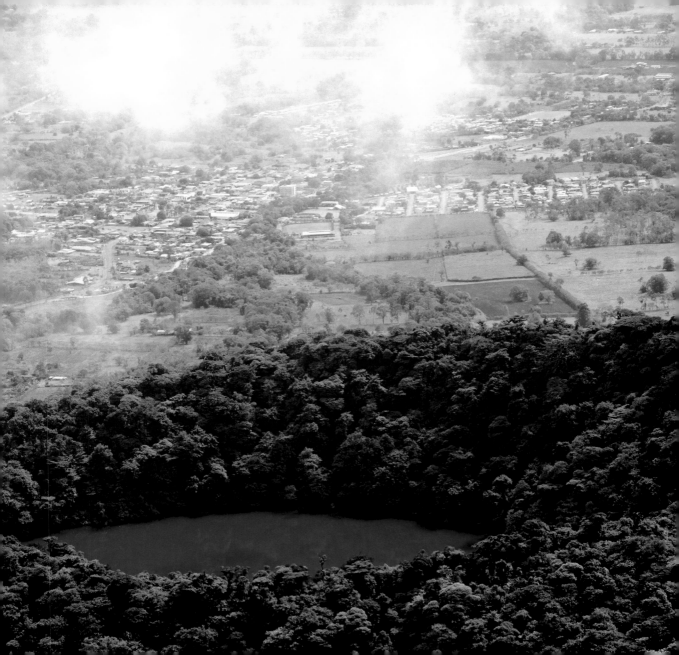

Hermano menor del volcán Arenal y contiguo a este, el cerro debe su nombre a su forma trunca, achatada en la parte superior, producto probable de una erupción paroxística hace más de tres mil años. Desde entonces la actividad volcánica en este cono se ha detenido, sin embargo su relación con el fulgurante cono contiguo se refleja en el hecho de que antes de las erupciones de este último en el año 1968, todos los epicentros sísmicos fueron ubicados debajo del cerro Chato.

Un corte producido por la erosión en una de sus laderas ha dado lugar a la formación una majestuosa catarata sobre el cauce del río Fortuna, visitada anualmente por decenas de miles de turistas.

The younger brother of the Arenal volcano and located right next to it, the peak derives its name from its flattened top, probably caused by a paroxysmal eruption more than three thousand years ago. Since then, the volcanic activity of this cone has stopped; however, its relation to its dazzling neighbor cone is reflected in the fact that before the eruptions of the latter in 1968, all the seismic epicenters were located underneath Mount Chato.

A cut caused by the erosion of one of its slopes has given way to the formation of a magnificent waterfall on the Fortuna river that is annually visited by tens of thousands of tourists.

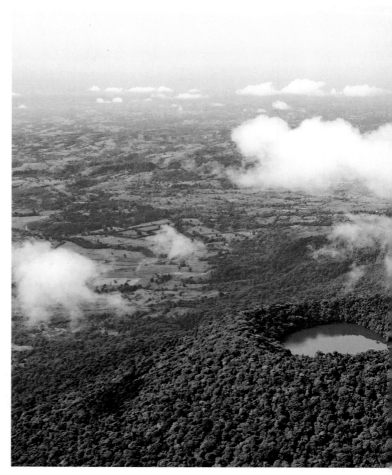

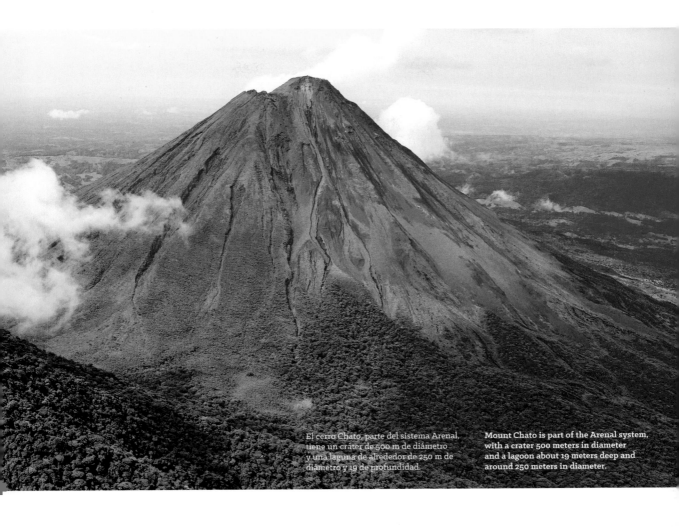

El cerro Chato, parte del sistema Arenal, tiene un cráter de 500 m de diámetro y una laguna de alrededor de 250 m de diámetro y 19 de profundidad.

Mount Chato is part of the Arenal system, with a crater 500 meters in diameter and a lagoon about 19 meters deep and around 250 meters in diameter.

Punto más alto
Highest point
119
MSNM

Ubicación/**Location**
PARQUE NACIONAL
TORTUGUERO

c o n o

TORTU
GUERO

C O N E

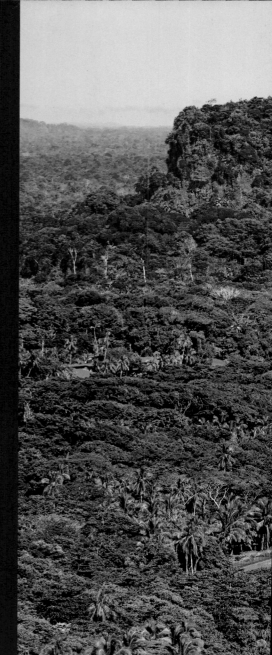

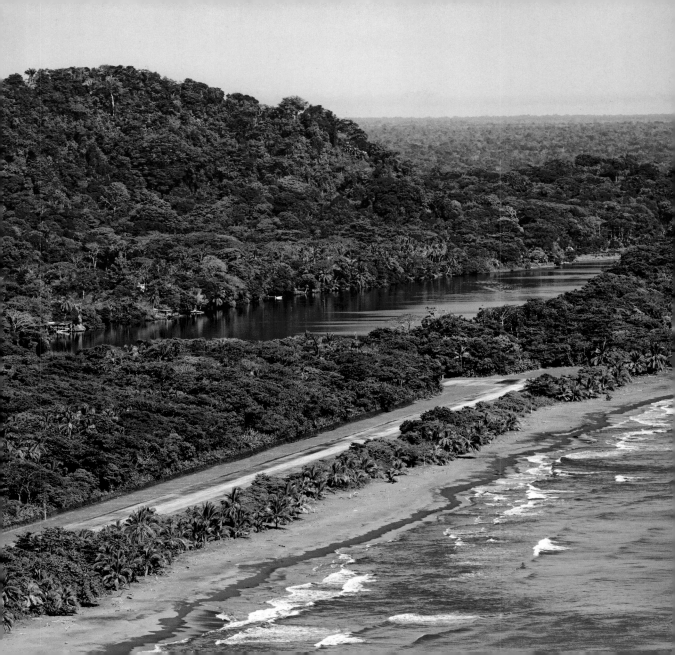

La serie de cerros ubicados en las llanuras del norte y el Caribe costarricense forman parte de lo que los geólogos consideran una prolongación de la depresión volcano-tectónica de Nicaragua, por lo que no pertenece a la Cordillera de Tilarán. El cerro o cono Tortuguero, a 5.5 kilómetros de la localidad del mismo nombre, solo alcanza los 119 metros sobre el nivel del mar y consiste en unos 250 metros cuadrados de bloques de basalto y otros materiales de origen volcánico. Su presencia es un recordatorio de que todos los territorios nuestra pequeña cintura de tierra deben su origen a la acción de fuerzas profundas que nos empujaron a la vida desde el fondo de los mares, y que sus huellas más o menos tangibles son parte de nuestra identidad geológica.

The chain of hills in the grasslands of the north and the Costa Rican Caribbean make up part of what geologists consider an extension of the volcanic-tectonic depression of Nicaragua. The Tortuguero Cone, 5.5 kilometers from the village of the same name, only reaches 119 meters above sea level and consists of some 250 square meters of blocks of basalt and other volcanic minerals. Its presence is a reminder that all the territories of our skinny strip of land owe their origin to the action of deep forces that pushed us up to life from the depth of the seas. Their footprints, whether more or less tangible, are part of our geological identity

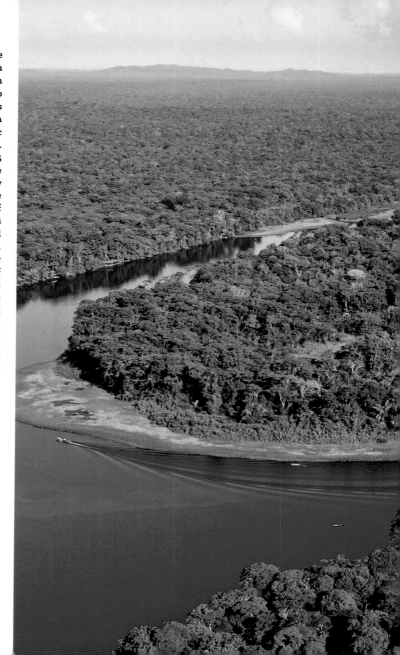

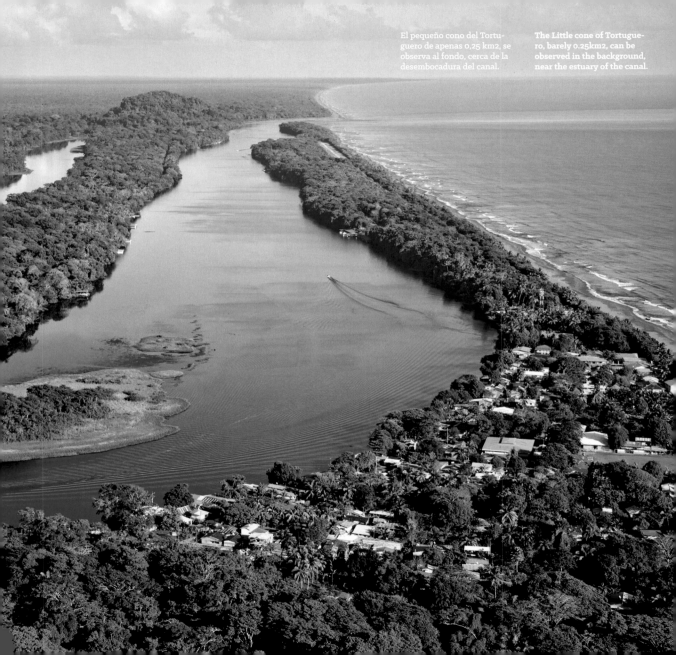

El pequeño cono del Tortu-
guero de apenas 0,25 km2, se
observa al fondo, cerca de la
desembocadura del canal.

The Little cone of Tortugue-
ro, barely 0.25km2, can be
observed in the background,
near the estuary of the canal.

CORDILLERA

CENTI

Vista al Irazú y Turrialba
desde el Caribe

**View to the Irazú and Turrialba
volcanoes from the caribbean**

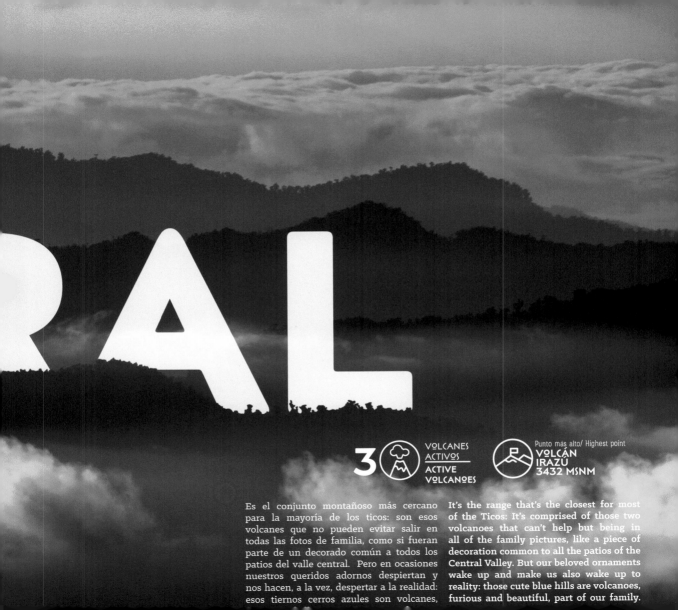

RAL

3 VOLCANES ACTIVOS
ACTIVE VOLCANOES

Punto más alto/ Highest point
VOLCÁN IRAZÚ
3432 MSNM

Es el conjunto montañoso más cercano para la mayoría de los ticos: son esos volcanes que no pueden evitar salir en todas las fotos de familia, como si fueran parte de un decorado común a todos los patios del valle central. Pero en ocasiones nuestros queridos adornos despiertan y nos hacen, a la vez, despertar a la realidad: esos tiernos cerros azules son volcanes,

It's the range that's the closest for most of the Ticos: It's comprised of those two volcanoes that can't help but being in all of the family pictures, like a piece of decoration common to all the patios of the Central Valley. But our beloved ornaments wake up and make us also wake up to reality: those cute blue hills are volcanoes, furious and beautiful, part of our family.

VOLCÁN
ACTIVO
ACTIVE
VOLCANO

Punto más alto
Highest point
2708
M S N M

Ubicación/Location
**PARQUE NACIONAL
VOLCÁN POÁS**

volcán

POÁS
volcano

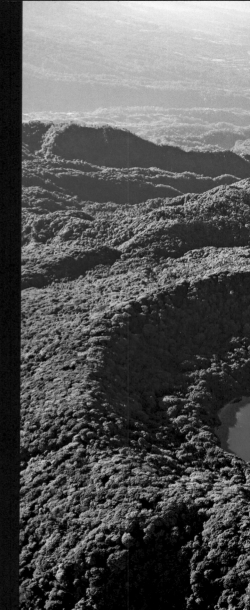

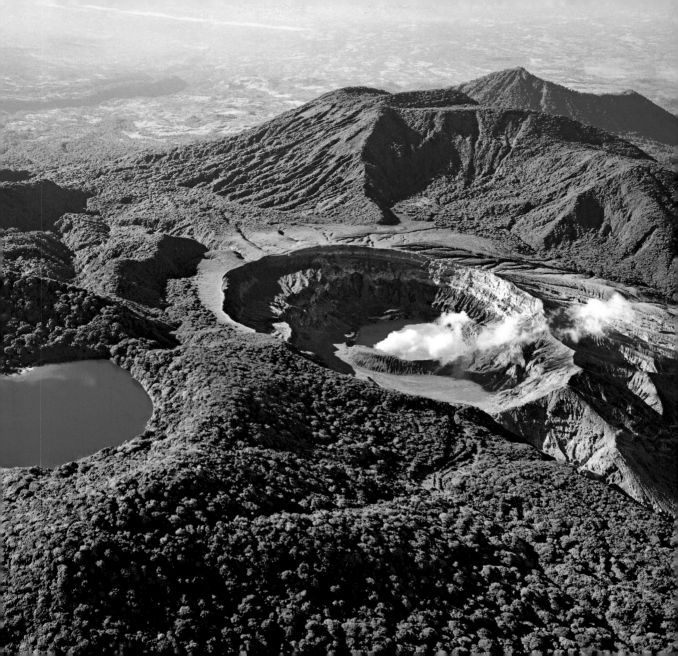

Impresionante y majestuoso, el Poás es uno de los grandes puntos de referencia al norte del valle central.

Se trata de un gran macizo volcánico, que fuera bautizado Chibuzú (la montaña de Sibú) por nuestros habitantes originarios y que recibió luego su nombre de una palabra de origen huetar, cuyo significado no es claro. Durante algunos cientos de años su denominación osciló entre Puás, Púas y Poás, e incluso se le llamó en algún momento volcán los Botos, en alusión a la tribu que habitó sus faldas, hasta que en el siglo XIX

Impressive and majestic, Poas is one of the great points of reference north of the Central Valley.

It's a volcanic massif that was once called Chibuzu (the Sibu Mountain) by the local indigenous people. It then got its name from a Huetar word whose meaning is unclear. During a few hundred years, its name oscillated between Puás, Púas and Poás; it was even called Los Botos volcano at some point, in reference to the tribe that inhabited its slopes, until the 19th century, when its current name seems to have settled.

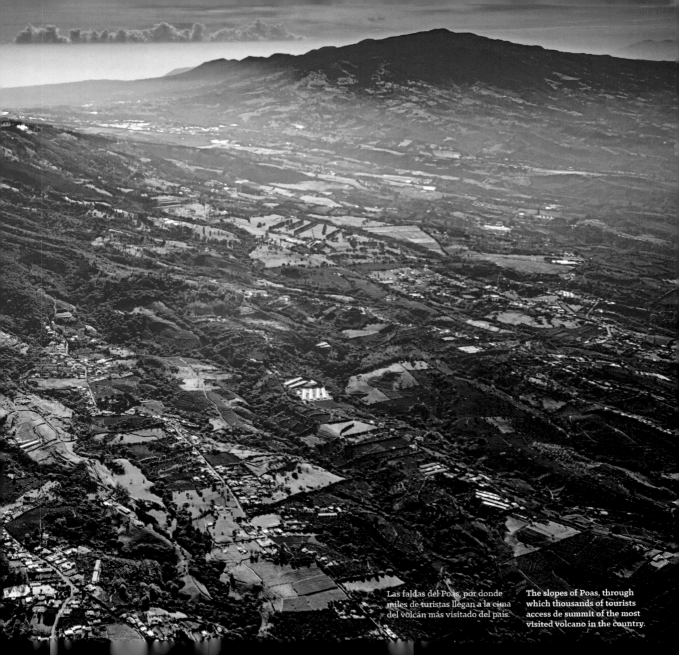

Las faldas del Poás, por donde miles de turistas llegan a la cima del volcán más visitado del país.

The slopes of Poas, through which thousands of tourists access de summit of the most visited volcano in the country.

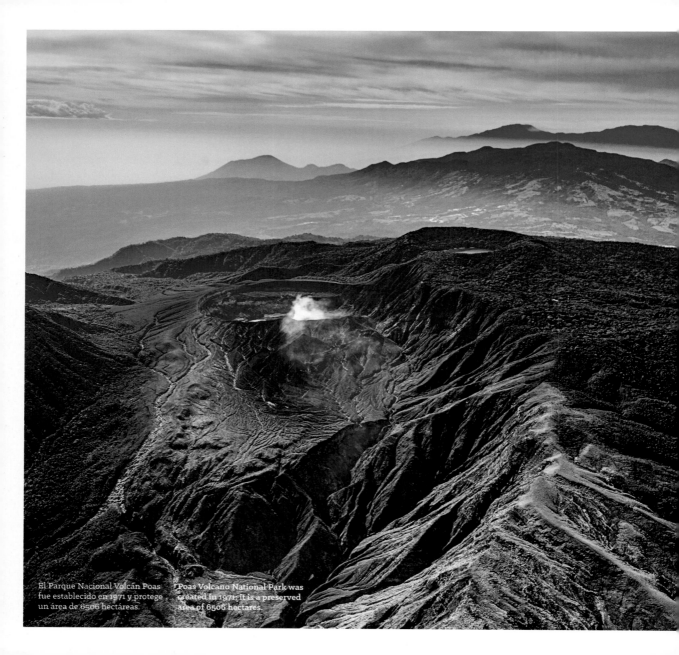

El Parque Nacional Volcán Poas fue establecido en 1971 y protege un área de 6506 hectáreas.

Poas Volcano National Park was created in 1971; it is a preserved area of 6506 hectares.

parece haber quedado en firme su nombre actual.

Aunque el mito popular nos enseñó a los costarricenses que su cráter era el más grande del mundo, esto está lejos de ser verdad. Lo que sí es cierto es que se cuenta entre los más hermosos. El conjunto está formado por tres cráteres, a saber: el principal, que emana gases continuamente y cuya imagen, con su caldera celeste rodeada de roca, es reconocida alrededor del mundo; el cráter Von Frantzius, nombrado así en honor al destacado

Although popular myth taught us Costa Ricans that the Poas crater was the largest in the world, that's far from true. What's true is that it's one of the most beautiful ones. The cluster is formed by three craters, namely: the main one, which continuously releases gas and whose image, with its light blue cauldron surrounded by rock, is recognized worldwide; the Von Frantzius crater, named after the great German geologist and naturalist Alexander Von Frantzius; and the third

geólogo y naturalista alemán Alexander von Frantzius; y el tercero, que es la serena y fría laguna de Botos ubicada a un kilómetro del cráter principal y alimentada por numerosas fuentes de agua.

Además de su gran belleza escénica, el Poás es un verdadero santuario de especies botánicas, insectos, aves y mamíferos, que se encuentran protegidos por la figura de Parque Nacional desde 1971. Este parque constituye uno de los atractivos naturales más visitados del país.

one, which is the cold and serene lagoon of Botos, located 1 kilometer from the main crater and fed by numerous water sources.

Besides its great scenic beauty, Poas is a sanctuary for botanic species, insects, birds and mammals that have been under protection since 1971 when this volcano was declared a National Park. This park is one of the most visited natural attractions in the country.

Sus frecuentes erupciones y las lluvias, han ido forjando estas texturas en su ladera occidental.

Frequent eruptions and rain have shaped the texture on the western slopes.

La planta comúnmente llamada
"sombrilla de pobre" (Gunnera insignis)
abunda en los alrededores del cráter.

This plant commonly known as "poor
man's umbrella" (Gunnera insignis) is
commonly found around the crater.

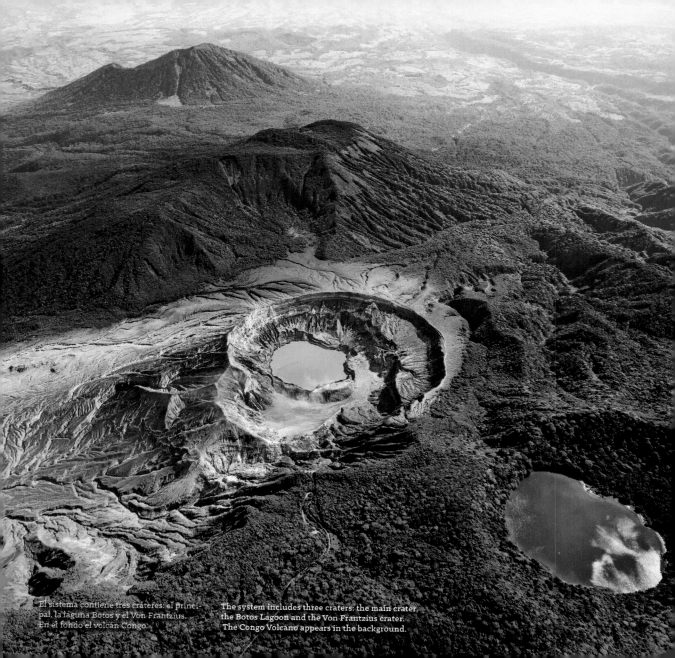

El sistema contiene tres cráteres: el princi-
pal, la laguna Botos y el Von Frantzius.
En el fondo el volcán Congo.

The system includes three craters: the main crater,
the Botos Lagoon and the Von Frantzius crater.
The Congo Volcano appears in the background.

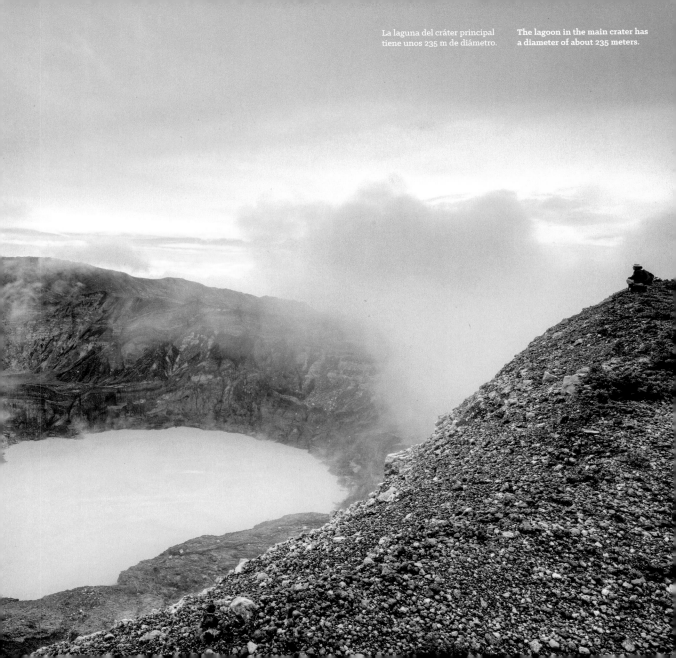

La laguna del cráter principal tiene unos 235 m de diámetro.

The lagoon in the main crater has a diameter of about 235 meters.

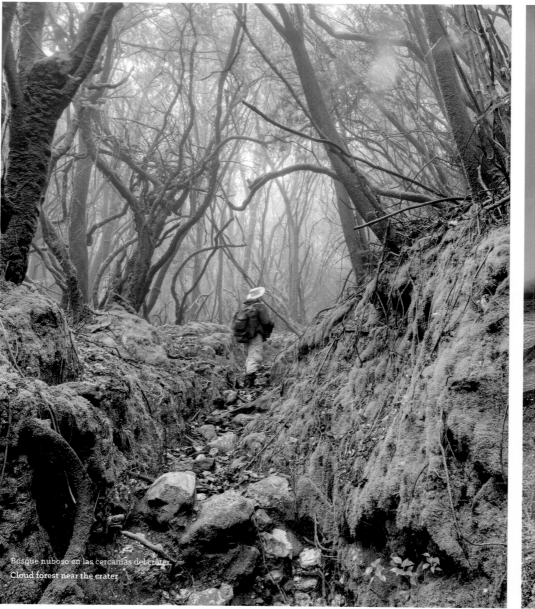

Bosque nuboso en las cercanías del cráter
Cloud forest near the crater

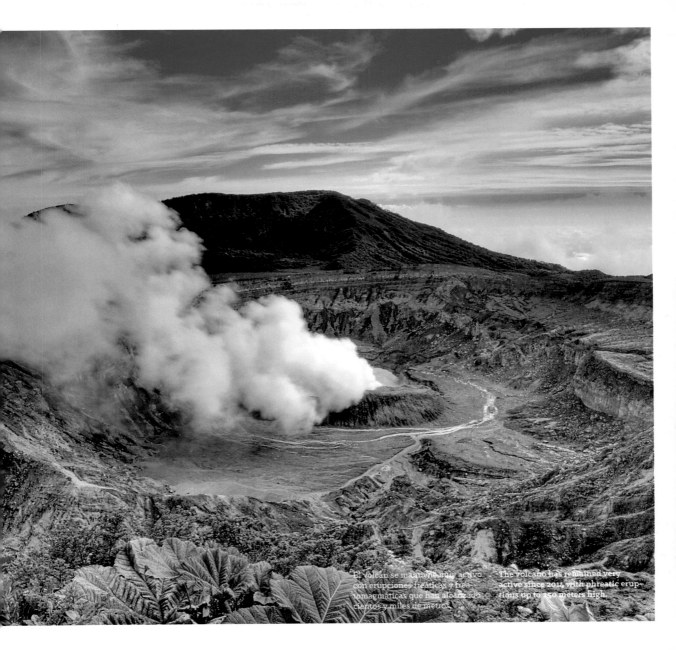

El volcán se mantiene muy activo con erupciones freáticas y freatomagmáticas que han alcanzado cientos y miles de metros.

The volcano has remained very active since 2014 with phreatic eruptions up to 250 meters high.

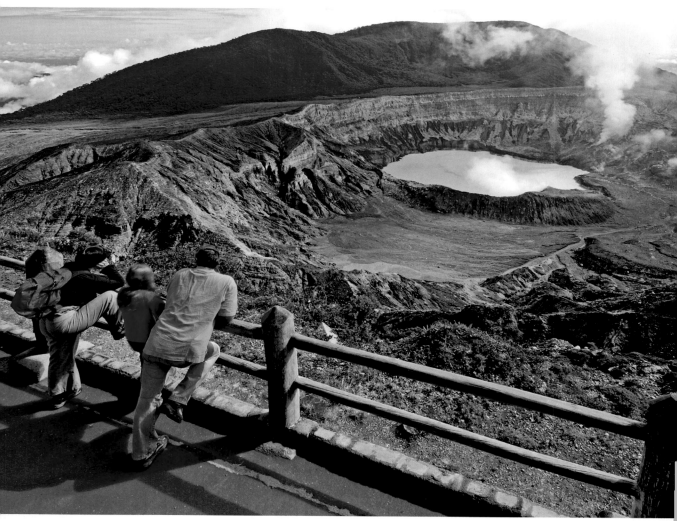

Cráter principal del volcán. **The main crater of the volcano**

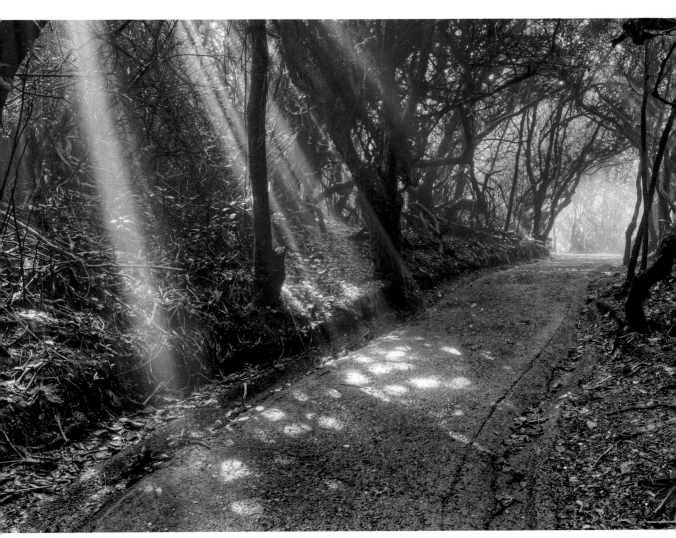

El sendero que conduce a la laguna Botos.

The Botos Lagoon trail

Las comunidades vecinas se bene-
fician inmensamente del turismo.

**The neighboring communities are
greatly benefited from the tourism**

Las faldas del volcán son tierras muy fértiles y la fresa se cosecha abundante en San Pedro de Poás.

The slopes are fertile land, and strawberries are abundant in San Pedro de Poás.

Puesto de frutas, semillas y otros produc- **Fruit, nuts and other artisanal products**
tos artesanales en las faldas del volcán. **at a stand nearby the volcano**

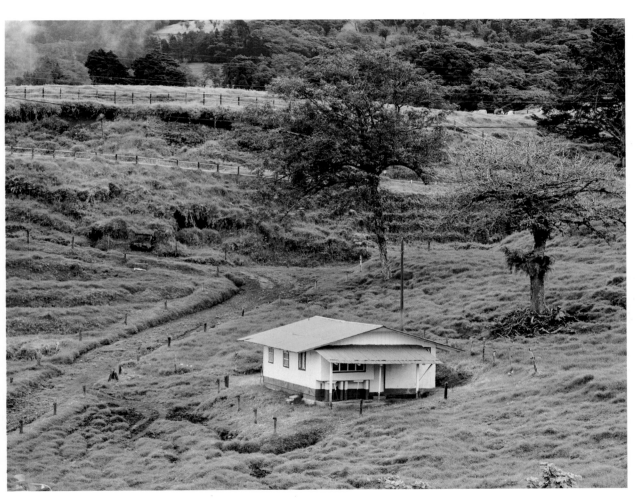

Las lecherías son parte del paisaje en las faldas del volcán.

Milk farms are part of the landscape in the slopes of the volcano.

Punto más alto
Highest point
2014
M S N M

Ubicación/Location
**PARQUE NACIONAL
VOLCÁN POÁS**

cerro

CON
GO — mount

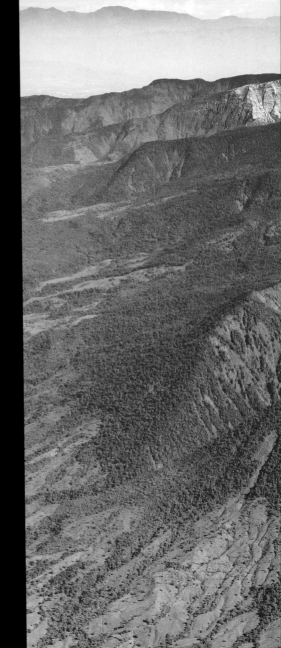

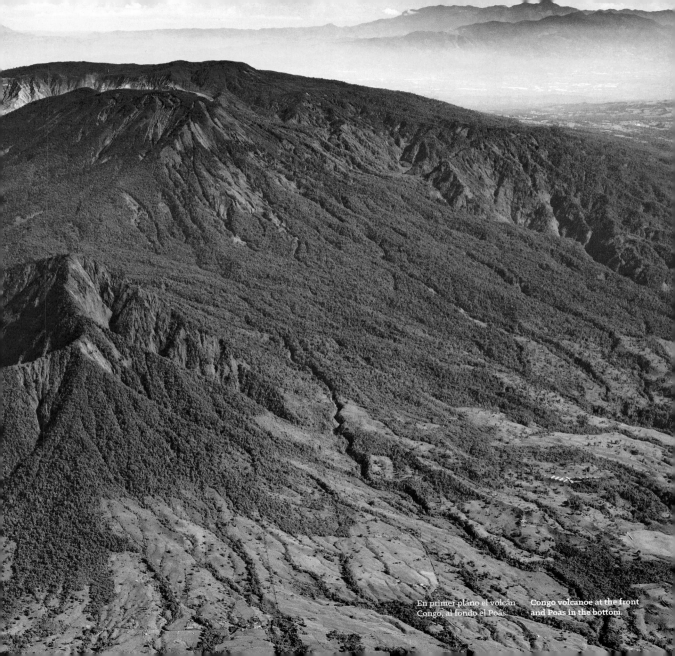

En primer plano el volcán Congo, al fondo el Poás.

Congo volcanoe at the front and Poas in the bottom.

Este volcán secundario también conocido como cerro Cariblanco, ubicado a 6 kilómetros al norte del volcán Poás, aparentemente no ha tenido actividad desde hace más de cinco mil años, razón por la que se encuentra cubierto por una espesa capa de vegetación selvática. Su nombre (sea congo o cariblanco) proviene precisamente de algunos de los primates más llamativos y abundantes de estas selvas. De su cono se dice que se trata de un buen ejemplo de transición entre el cono volcánico y las formaciones conocidas como maares, que se pueden apreciar tanto en la laguna Hule como la de Río Cuarto, como veremos más adelante.

This secondary volcano also known as Mount Cariblanco, located kilometers north of the Poas volcano has been apparently inactive for more than five thousand years; that's why it is covered by a dense layer of wild vegetation. Its name (whether Congo or Cariblanco) comes from some of the more eye-catching primates abundant in these forests.

It is said that its cone is a good example of transition between a volcanic cone and the formations known as maars, which can be appreciated both in the Hule lagoon and in the Río Cuarto lagoon as we will later see.

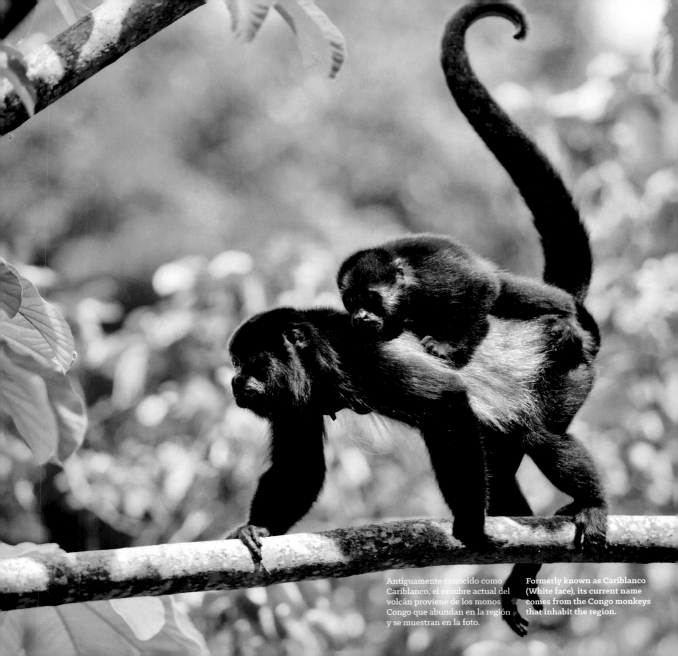

Antiguamente conocido como Cariblanco, el nombre actual del volcán proviene de los monos Congo que abundan en la región y se muestran en la foto.

Formerly known as Cariblanco (White face), its current name comes from the Congo monkeys that inhabit the region.

caldera **DE**

BOSQUE
ALEGRE

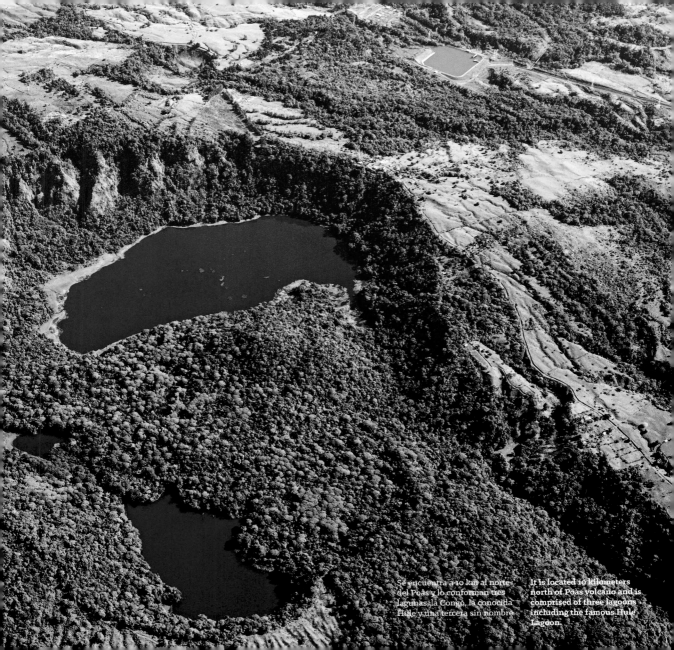

Se encuentra a 10 km al norte del Poás y lo conforman tres lagunas, la Congo, la conocida Hule y una tercera sin nombre

It is located 10 kilometers north of Poás volcano and is comprised of three lagoons including the famous Hule Lagoon

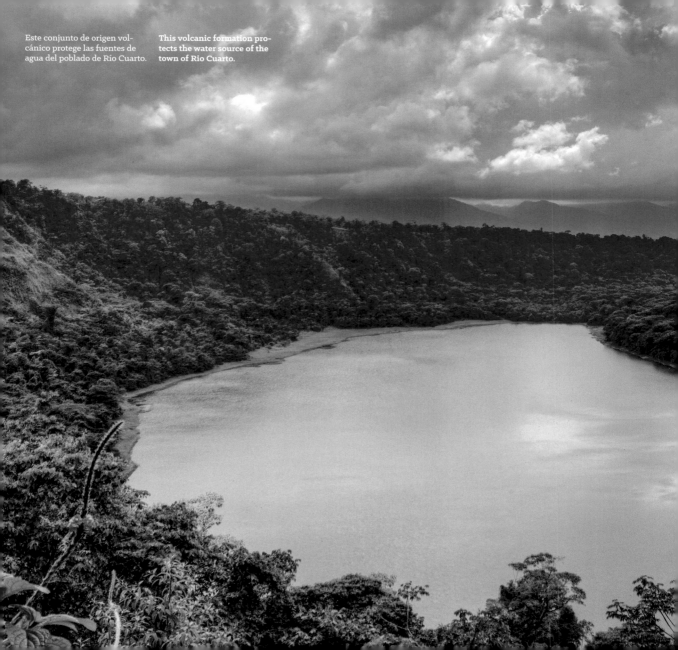

Este conjunto de origen volcánico protege las fuentes de agua del poblado de Río Cuarto.

This volcanic formation protects the water source of the town of Río Cuarto.

Este singular conjunto formado por tres lagunas de distintas dimensiones (Hule, Congo y una tercera sin nombre), en cuyo centro un cono piroclástico se eleva 130 metros sobre el espejo de agua, es una de las estructuras de origen volcánico más llamativas de la región central del país.

Quien se adentre en los bosques aledaños podrá apreciar al menos 60 especies de mariposas y 24 de murciélagos, además de ver de cerca los cortes profundos en la roca, marcadores inequívocos del cataclismo que dio origen a esta formación. Las lagunas están colmadas de guapotes, tortugas y otras especies acuáticas, que sin embargo en ocasiones mueren masivamente debido a la mezcla repentina de las aguas profundas con las superficiales, en un fenómeno conocido como "volteo".

This singular cluster formed by three lagoons of different dimensions (Hule, Congo and a nameless third one) with a pyroclastic cone rising in the center 130 meters above the water, is one of the most beautiful volcanic structures in the central region of the country.

Those who venture deep into the neighboring forest can see at least 60 species of butterflies and 24 species of bats, besides seeing the deep cuts in the rock from up close, a clear sign of the cataclysm that gave birth to this formation. The lagoons are full of Guapote (fish), turtles and other aquatic species that sometimes die en masse due to the sudden mixing of the deep waters with the shallow waters, a phenomenon known as "flipping."

Punto más alto
Highest point
2906
M S N M

Ubicación/**Location**
**PARQUE NACIONAL
BRAULIO CARRILLO**

volcán

BARVA

volcano

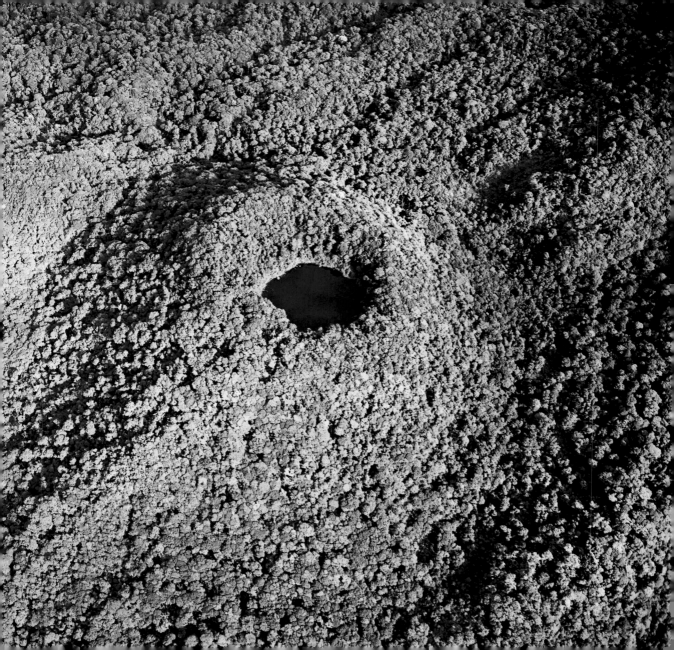

El macizo volcánico más grande de Centroamérica, con más de 1.500 kilómetros cuadrados, está ubicado al norte del valle central y consiste en una serie de al menos doce conos y focos eruptivos inactivos desde hace 3.000 años. Las tres elevaciones que se aprecian al sureste, en dirección hacia el cerro Zurquí, han recibido el nombre de Las Tres Marías, y aunque ninguna de ellas corresponde al cráter del volcán, son su elemento paisajístico más notorio.

Con respecto a su nombre hay varias teorías. Las más consistentes apuntan a que proviene de uno de los lugartenientes del cacique Garabito, señor de los huetares al momento de la llegada de los españoles, llamado Barvac. Otras tratan de reconstruir la etimología a partir de diversos vocablos huetares, pero en lo que la mayoría coincide es en la procedencia indígena del nombre de este conjunto volcánico.

The largest volcanic massif in Central America with more than 1,500 square kilometers is located north of the Central Valley and consists of at least 12 cones and eruptive spots that have been inactive for 3,000 years. The three elevations to the southeast, towards Mount Zurqui, have been given the name Las Tres Marias and, although none of them is the actual crater of the volcano, they are the most appealing element of the landscape.

With regards to the origin of its name, there are several theories. The most consistent ones claim that the name comes from one of the lieutenants of Chief Garabito (the lord of the Huetares when the Spanish arrived) called Barvac. Others try to recreate the etymology from different Huetar words. But what they all have in common is that the name of this volcanic cluster is of indigenous origin.

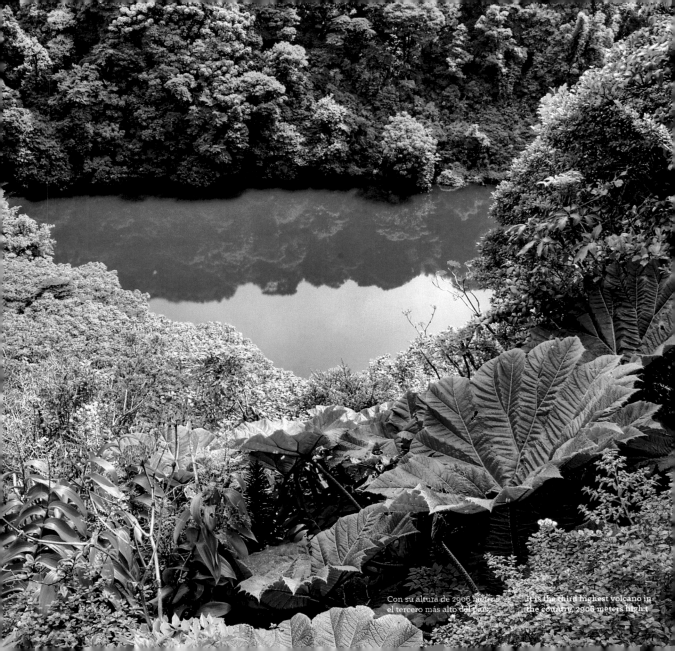

Con su altura de 2906 metros, es
el tercero más alto del país.

It is the third highest volcano in
the country, 2906 meters hight.

Al ascender por uno de sus frentes se llega al poblado de Sacramento, donde la vegetación y el clima son de tipo alpino: elevados bosques de jaúles, cipreses, pinos y abetos anteceden a la vegetacion densa que domina la cumbre, a poco menos de 3.000 metros. Abundantes nacientes también configuran el entorno de esta fabulosa montaña, de la cual procede la mayoría del agua del Gran Área Metropolitana.

Su sitio más emblemático es la laguna del Barva, ubicada dentro del Parque Nacional Braulio Carrillo, a la que se puede acceder caminando unos 3 kilómetros desde la entrada principal. Desde esos senderos puede apreciarse una de las mejores vistas del valle central.

Ascending one of its faces, one arrives at Sacramento, a town with alpine vegetation and climate: high forests of jaul, cypress, pine and fir trees precede the dense vegetation that dominates the summit a little under 3,000 meters. Abundant springs are also part of the ecosystem of this fabulous mountain, supplying most of the water for the Greater Metropolitan Area.

Its most emblematic site is the Barva lagoon located within Braulio Carrillo National Park, some 3 kilometers from the main entrance and accessible by foot. Some of the best views of the Central Valley are along those trails.

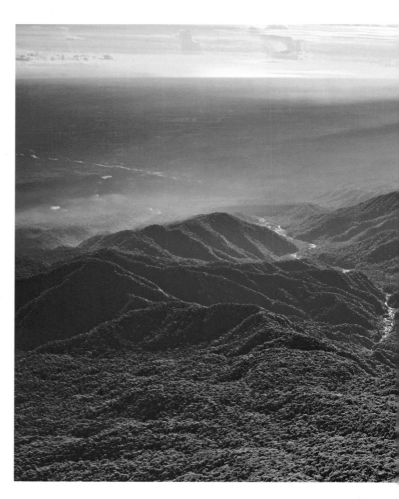

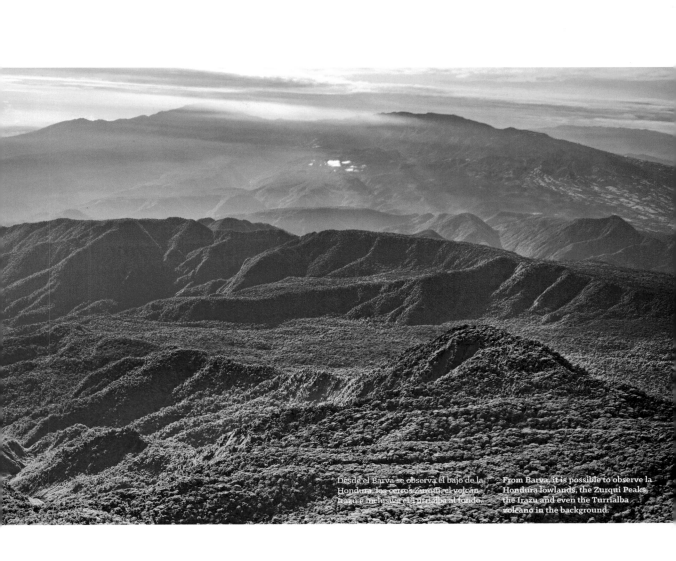

Desde el Barva se observa el bajo de la Hondura, los cerros Zurquí, el volcán Irazú e inclusive el Turrialba al fondo.

From Barva, it is possible to observe la Hondura lowlands, the Zurquí Peaks, the Irazu and even the Turrialba volcano in the background.

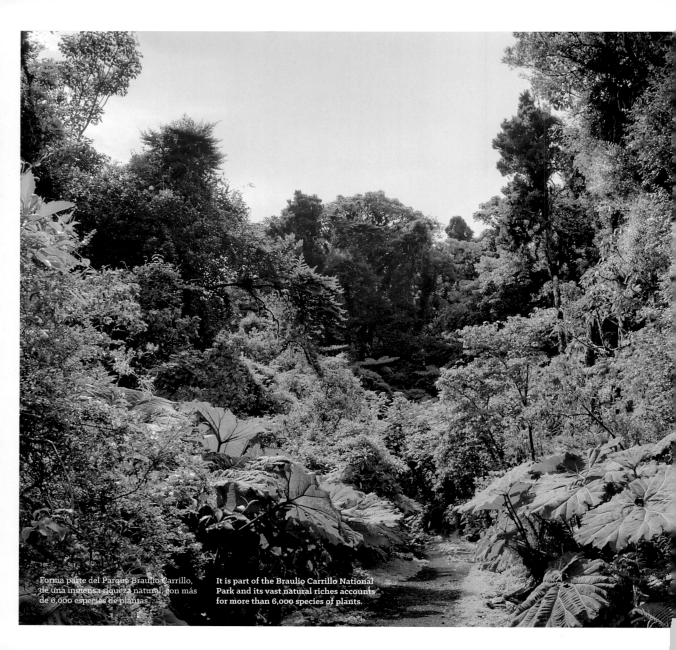

Forma parte del Parque Braulio Carrillo, de una inmensa riqueza natural, con más de 6,000 especies de plantas.

It is part of the Braulio Carrillo National Park and its vast natural riches accounts for more than 6,000 species of plants.

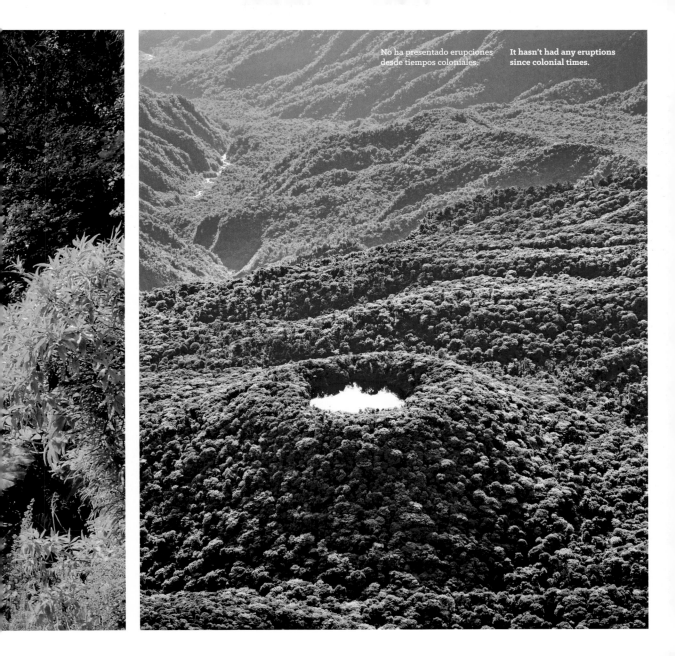

No ha presentado erupciones desde tiempos coloniales.

It hasn't had any eruptions since colonial times.

Punto más alto
Highest point
1250
M S N M

Ubicación/**Location**
**PARQUE NACIONAL
BRAULIO CARRILLO**

cerro

CACHO NEGRO

m o u n t

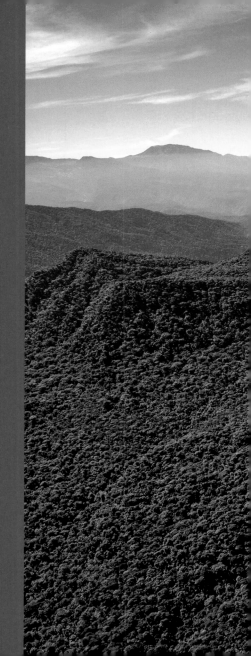

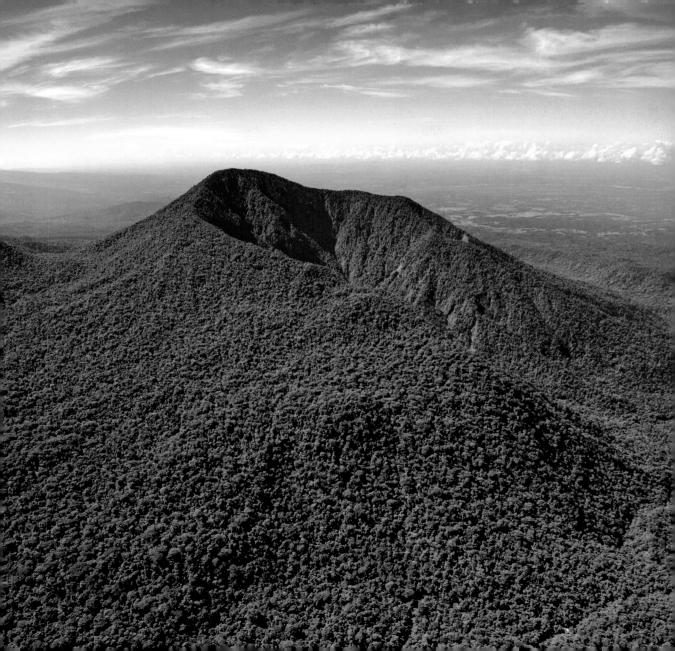

Uno de los volcanes menos conocidos de Costa Rica, pese a encontrarse a solo unos 7 kilómetros al noroeste del Barva, dentro del mismo Parque Nacional. Su imponente cráter abierto, desportillado en su pared norte, así como las coladas de lava aún perceptibles desde el aire, permiten comprender que alguna vez este fue un volcán robusto, con una intensa actividad y erupciones magmáticas importantes.

Ha sido poco explorado y los datos sobre su constitución no son claros, pero las múltiples cascadas que lo adornan son visibles a decenas de kilómetros. Recién en el año 2008 una expedición le dio el nombre de río Cacho Negro a la corriente que nace en su seno.

This is one of the least known volcanoes of Costa Rica, despite being only about 7 kilometers northeast of Barva, inside the same national park. Its huge open crater, chipped on the north wall and with lava flows still visible from the air, help us understand that this was once a robust volcano with intense activity and important magma eruptions.

This volcano hasn't been explored very much and the information about its constitution is unclear but the multiple waterfalls decorating it are visible from tens of kilometers away. In 2008, an expedition named the stream that springs from inside the volcano Cacho Negro River.

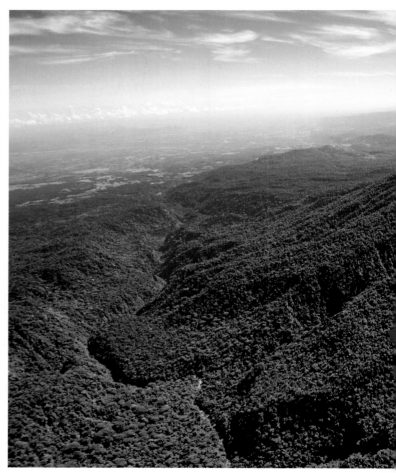

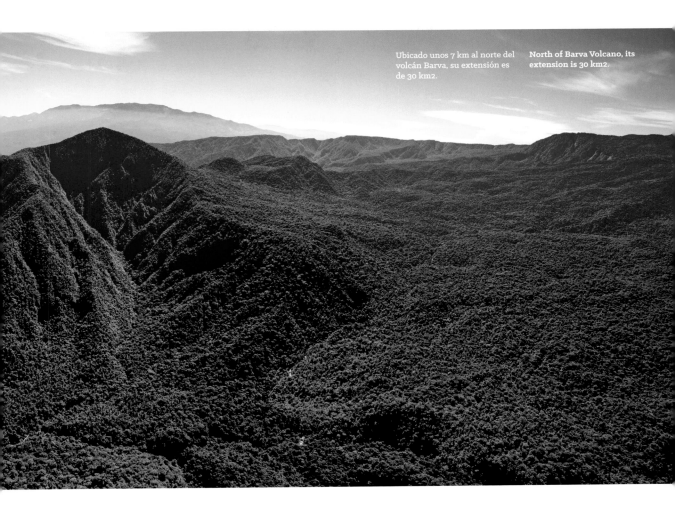

Ubicado unos 7 km al norte del volcán Barva, su extensión es de 30 km2.

North of Barva Volcano, its extension is 30 km2.

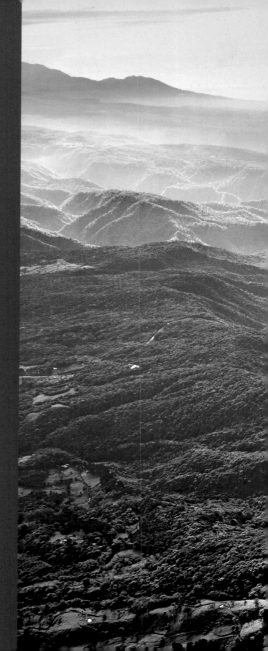

Punto más alto
Highest point
1583
MSNM

Ubicación/**Location**
**PARQUE NACIONAL
BRAULIO CARRILLO**

cerros

ZUR QUÍ

peeks

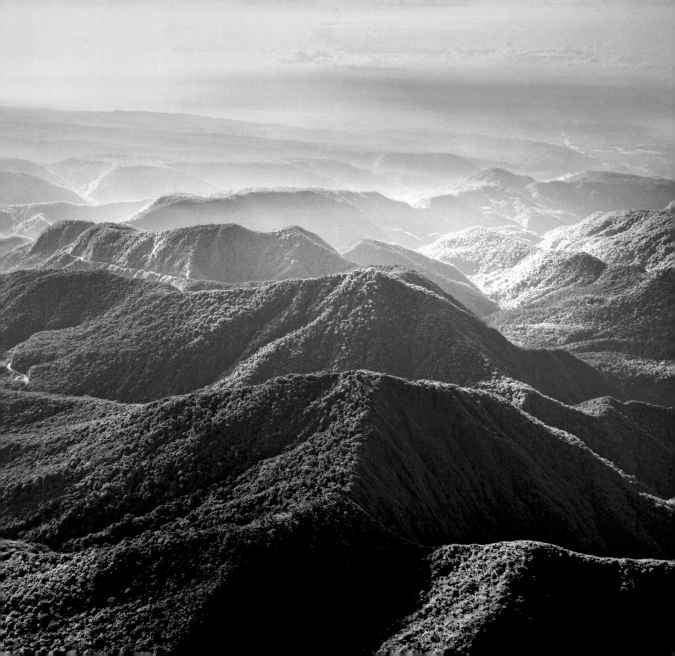

Este conjunto conformado al menos por seis cimas, todas ellas de más de 1.700 metros de altura, salió del anonimato y de las leyendas sobre la gente que se internaba en sus selvas (especialmente en el sector conocido como Bajo de la Hondura) para no volver a esconderse nunca más, a partir de la construcción de la ruta 32, que conecta el valle central con la vertiente atlántica.

La apertura del túnel Zurquí, así como las constantes noticias sobre derrumbes y accidentes trágicos en la ruta, han convertido en algo común el nombre de esta formación volcánica, cuyo apogeo es anterior incluso al de su vecino, el Barva. El nombre Zurquí parece venir de los vocablos térrabas Supi o Churquín, asociados con la idea de fuente u ojo de agua.

This cluster is made up of at least six peaks, all of them over 1,700 meters high. The area emerged from anonimity and from tales of people getting lost in the woods (especially in the area known as the Bajo de la Hondura) with the construction of route 32, which connects the Central Valley with the Atlantic Coast.

The opening of the Zurqui tunnel and the frequent news about landslides and tragic car accidents on the route has seared the name of this volcano (which is even older than its neighbor Barva) into peoples' minds. The name Zurqui seems to come from the Terraba words Supi or Churquin, associated with the idea of a spring.

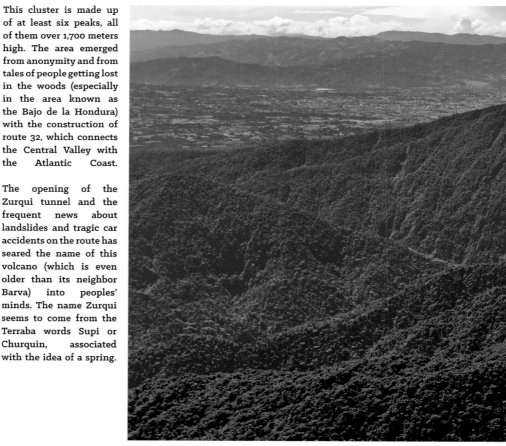

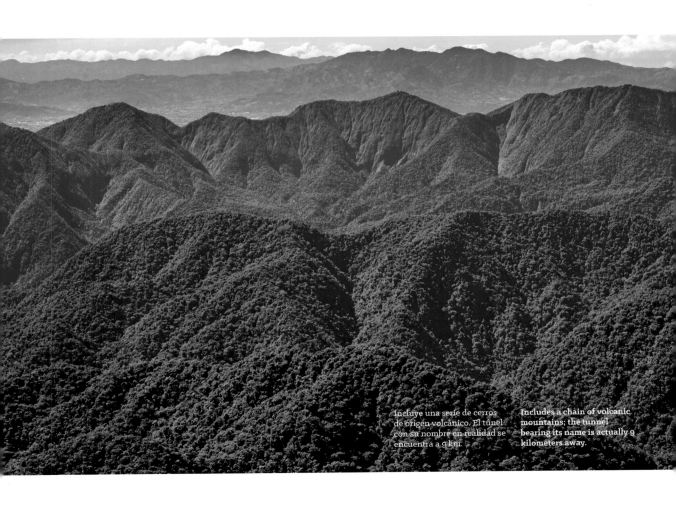

Incluye una serie de cerros de origen volcánico. El túnel con su nombre en realidad se encuentra a 9 km.

Includes a chain of volcanic mountains; the tunnel bearing its name is actually 9 kilometers away.

VOLCÁN
ACTIVO
ACTIVE
VOLCANO

Punto más alto
Highest point
3432
M S N M

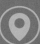
Ubicación/Location
**PARQUE NACIONAL
VOLCÁN IRAZÚ**

volcán

IRA
ZÚ volcano

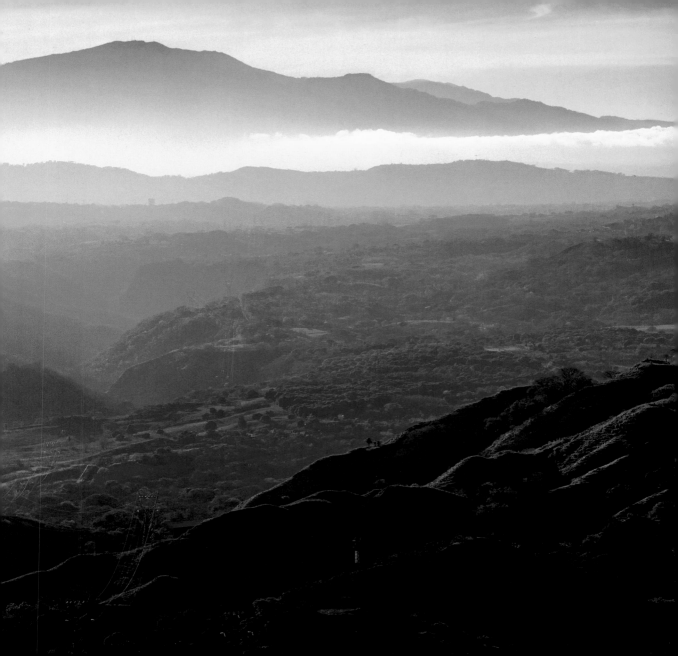

El volcán activo más alto del país, con sus 3.432 metros, en algún momento conocido como el volcán de Cartago, ha dejado profundas huellas en la historia nacional.

Según los entendidos, la hipótesis más probable es que su nombre se origina en el de una comunidad indígena que estuvo situada cerca de lo que hoy es Cot de Cartago, llamada Istarú. La referencia más plausible del significado de este nombre la encontramos en el pueblo indígena mexicano llamado Ixtaro, que quiere decir "lugar de nieve" en idioma tarasco. Ello podría explicar también, de paso, el nombre de la localidad de Tierra Blanca, situada en esa misma zona. Las erupciones del Irazú, no

The tallest active volcano in the country, 3.432 meters, once known as Cartago volcano has left deep marks in the national history.

According to experts, the most probable hypothesis is that its name originates in the name of a community called Istaru, located near what we now know as Cot de Cartago. The most plausible reference of the meaning of this name is found in the Mexican indigenous town called Ixtaro, which means "land of snow" in the Tarasco language. That could also explain the name of the village of Tierra Blanca (White Soil).

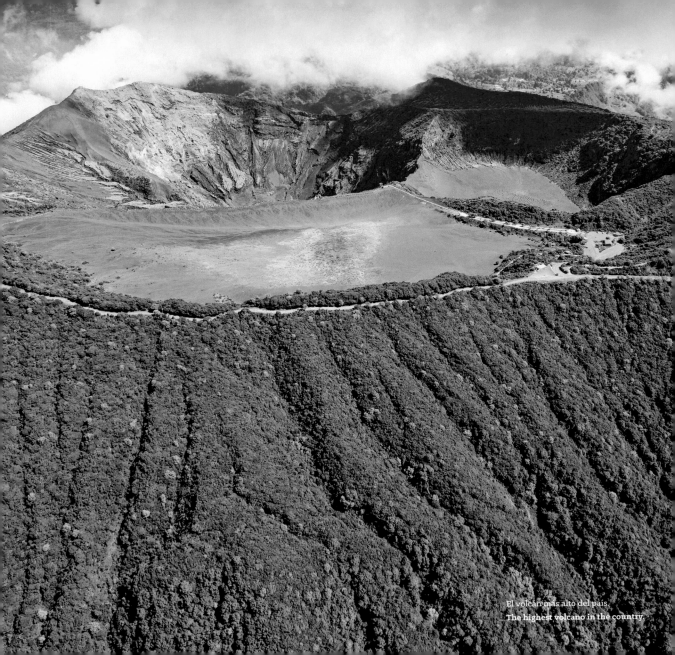

El volcán más alto del país.
The highest volcano in the country.

solo por su magnitud, sino por encontrarse ubicado en un punto estratégico donde los vientos arrastran sus cenizas hoy hacia un lado del valle central y mañana hacia el otro, han quedado grabadas en la memoria colectiva de los ticos desde hace siglos. Las violentas explosiones de 1723 fueron documentadas ampliamente por don Diego de la Haya, primer gobernador de Cartago, cuyo nombre ha sido asignado a uno de los cráteres del coloso. Pero las más recordadas en la actualidad son las que tuvieron al país en vilo entre 1963 y 1965. Miles de toneladas de ceniza, centenares de hectáreas devastadas, más de 3.000 casas afectadas y cerca de 20 muertos por las inundaciones derivadas de la acumulación de material volcánico en el río Reventado, son solo algunos de los saldos de este ciclo eruptivo cuya fama le dio la vuelta al mundo.

located in the same area. The eruptions of Irazu, because of their strength and the fact that winds carry ash all over the Central Valley, have left their mark on the collective memory of Ticos for centuries. The violent explosions of 1723 were widely documented by Diego de la Haya, the first governor of Cartago, whose name has been given to one of the craters of the colossus.

But the most notorious eruptions of our time are those that put the country on edge between 1963 and 1965. Thousands of tons of ash, hundreds of hectares devastated, more than 3,000 houses affected and close to 20 deaths from floods resulting from the accumulation of volcanic material in the Reventado River, are just some of the results of this eruptive cycle that became famous all over the world.

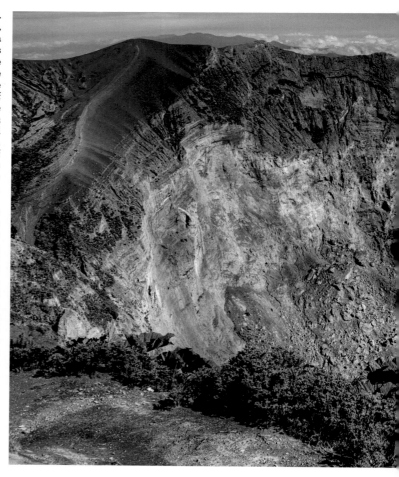

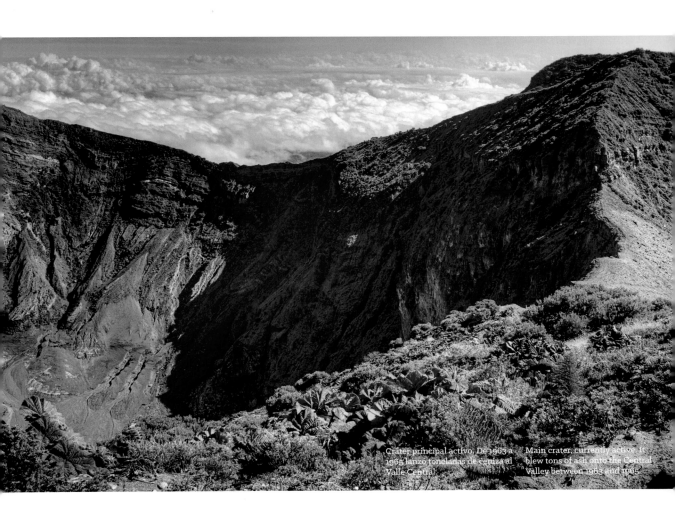

Cráter principal activo. De 1963 a 1965 lanzó toneladas de ceniza al Valle Central.

Main crater, currently active. It blew tons of ash onto the Central Valley between 1963 and 1965.

Los habitantes de estas tierras son conocidos como "paperos", por dedicarse a la siembra de la papa, como también de cebolla, flores, y otras hortalizas.

The people from these lands are known as "paperos" or potato growers, a crop well grown in the area along with onions, flowers and other vegetables.

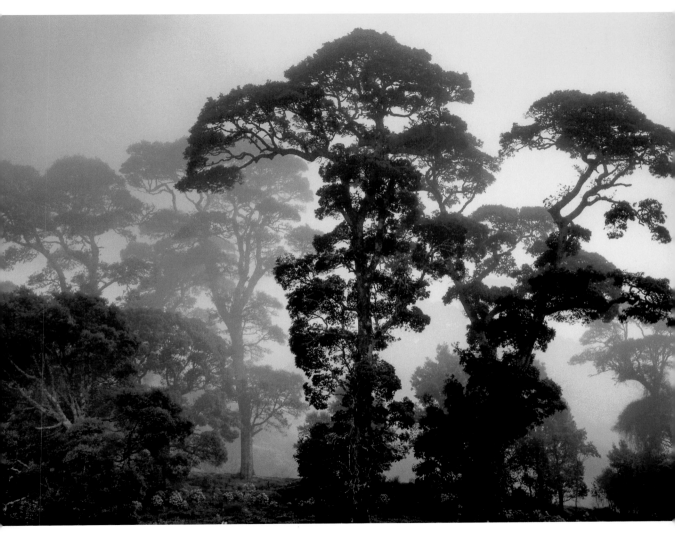

En sus bosques nubosos se
encuentran abundantes robles
(Quercus sp).

**Robles abound in the cloud
forests of this volcano.**

Árboles achatados, llenos de epífitas,
típicos de climas fríos y ventosos.

**Trees full of epiphytes, typical
of cold and windy climates.**

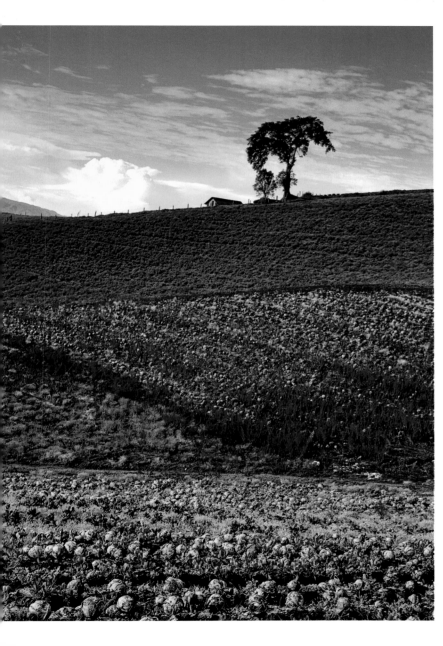

La frontera agrícola fue subiendo hasta colindar con el Parque Nacional.

The agricultural frontier expanded to the border with the national park.

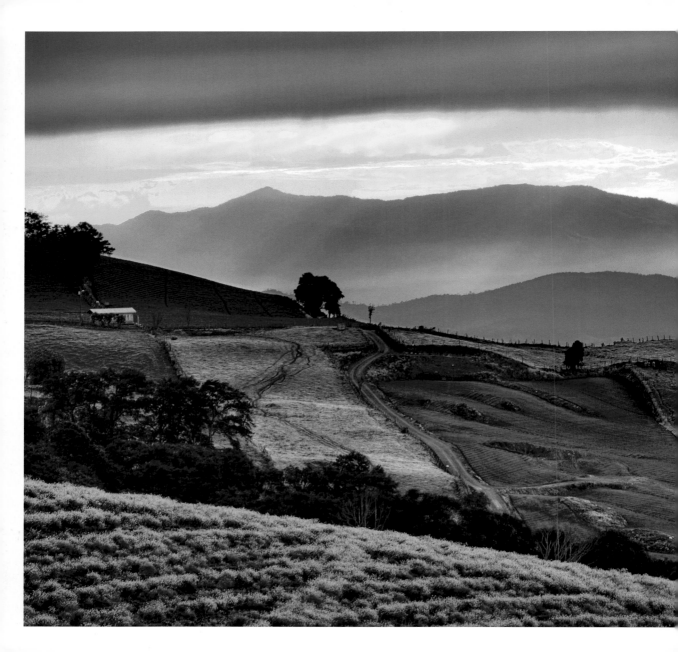

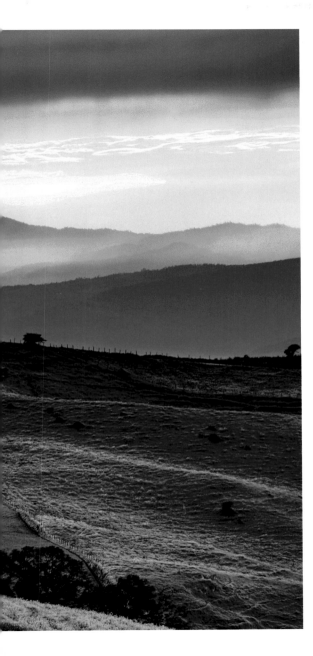

Faldas sur del volcán.
South slopes of the volcano.

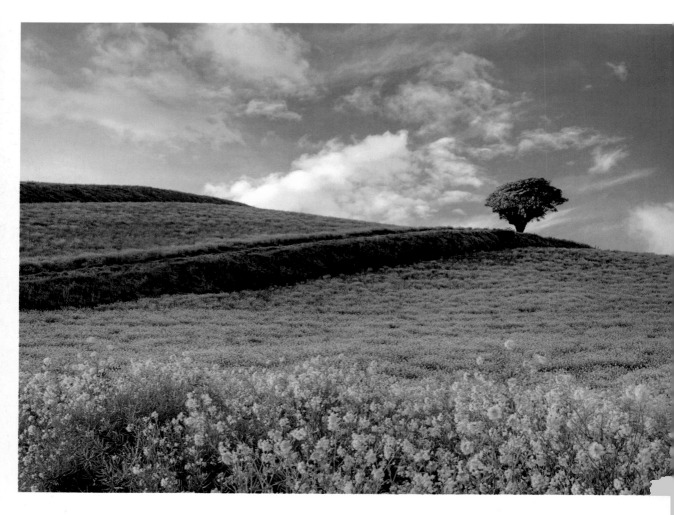

Campo floreado de Brassica oleracea, una especie introducida comúnmente llamada Mostaza.

A field full of blooming Brassica oleracea, an introduced species commonly known as Mustard.

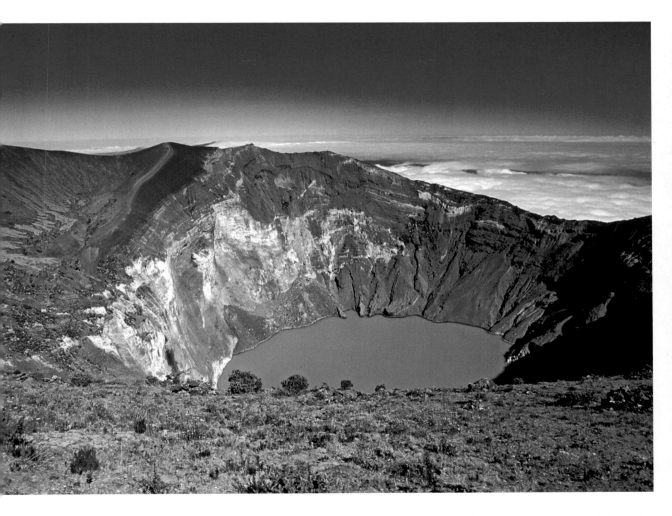

Su crater principal tuvo una laguna
que desapareció en los últimos años.

**Its main crater had a lagoon that
disappeared in recent years.**

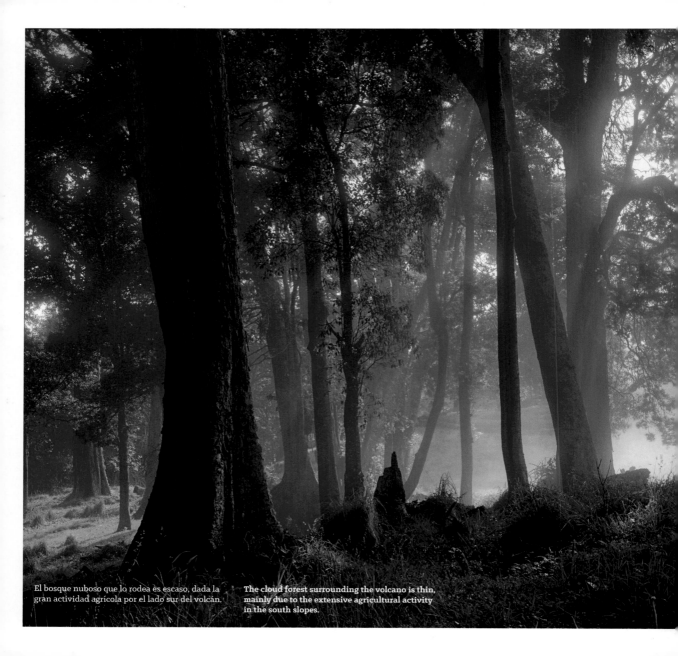

El bosque nuboso que lo rodea es escaso, dada la gran actividad agrícola por el lado sur del volcán.

The cloud forest surrounding the volcano is thin, mainly due to the extensive agricultural activity in the south slopes.

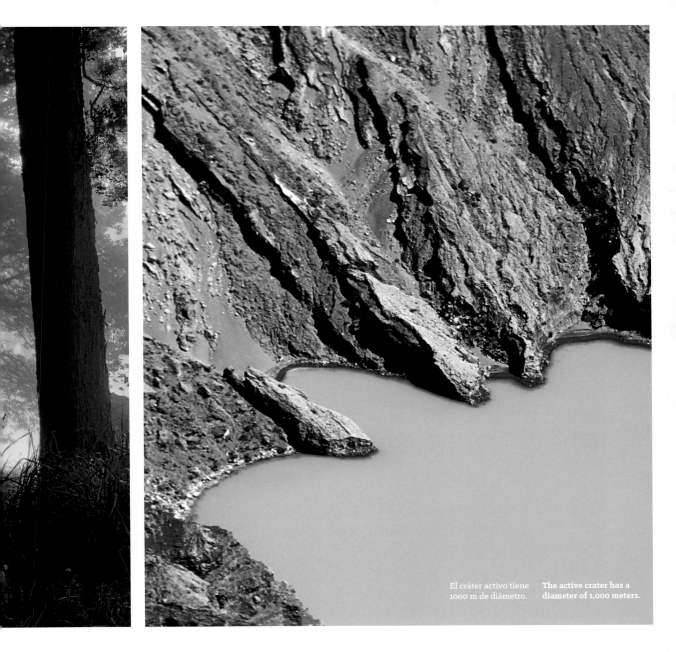

El cráter activo tiene 1000 m de diámetro.

The active crater has a diameter of 1,000 meters.

Paisaje típico de la zona, con al-
gunos robles en el fondo, rodeados
de flores silvestres.

**Typical landscape of the area with
some Robles in the background
surrounded by wild fowers.**

Una casita cercana a la entrada del Parque Nacional cobija a sus habitantes del frío de la zona.

A house near the entrance to the park shelters a family from the cold.

La gente de las faldas vive fundamentalmente de la agricultura, la ganadería de leche y el turismo.

The main businesses of the people of these slopes are agriculture, dairy production and tourism.

Campos cultivados en las faldas del volcán.
Farmed fields in the slopes of the volcano

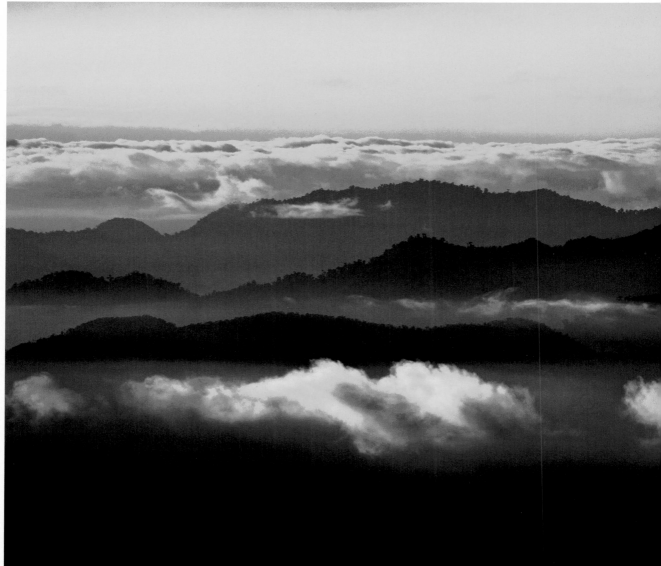

Vista de la Cordillera de Talamanca
desde las faldas del Irazú.

**View of the Talamanca Mountains
from the slopes of the Irazu**

En la parte superior se observa la zona protegida de 1997 ha, rodeada por parches de tierra cultivada.

Above, the protected area (since 1997) surrounded by patches of farmlands

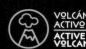

Punto más alto
Highest point
3340
M S N M

Ubicación/**Location**
PARQUE NACIONAL
VOLCÁN TURRIALBA

volcán

TURRI
ALBA

volcano

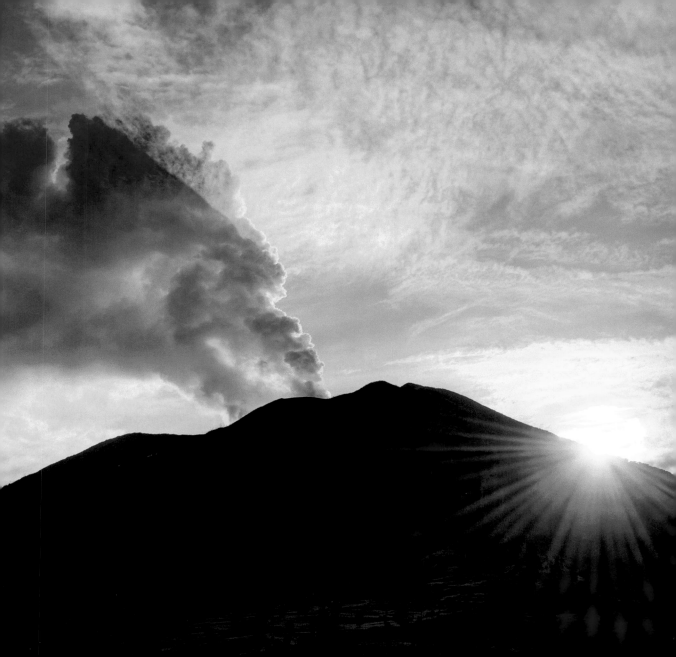

El más caribeño de nuestros volcanes, hermano del Irazú, recibió su nombre en tiempos de la colonia, debido a la alta pluma de humo blanco que suele elevarse sobre su cima, como un penacho altivo. Es natural que ante este fenómeno se le haya dado el nombre de Torrealba (literalmente, "torre blanca"), un vocablo familiar para los españoles y que por un proceso también bastante común de evolución fonética acabó convertido en Turrialba.

Otra teoría bastante difundida, respaldada por figuras como don Carlos Gagini y don Cleto González Víquez, propone que su

The most Caribbean of our volcanoes, brother of Irazu, received its name during colonial times due to the high feather of white smoke that rises from its summit like an arrogant crest. It is only natural that this phenomenon earned it the name Torrealba (literally "White Tower"), a familiar term for the Spanish that also went through a very common process of phonetic evolution until arriving at Turrialba.

The other widely disseminated theory, backed by personalities like Carlos Gagini and Cleto Gonzalez Viquez, is that the name comes

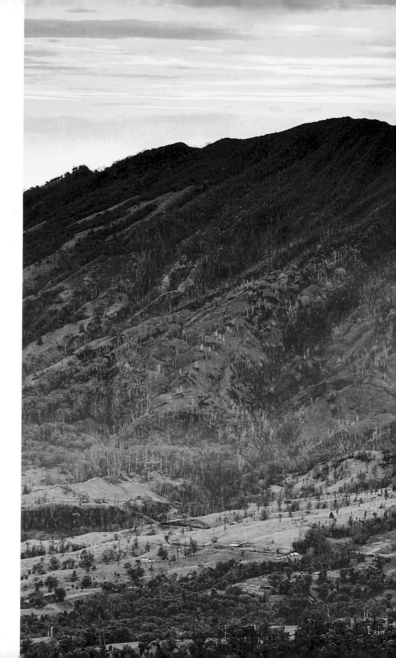

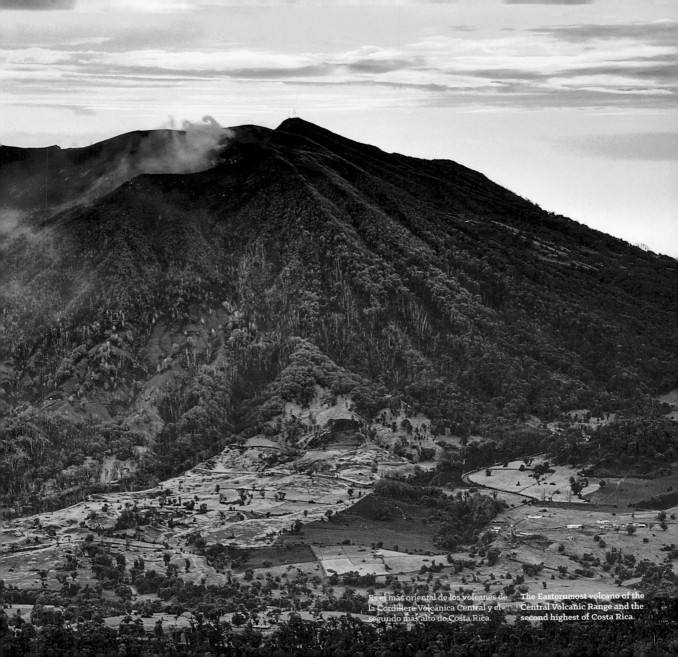

Es el más oriental de los volcanes de la Cordillera Volcánica Central y el segundo más alto de Costa Rica.

The Easternmost volcano of the Central Volcanic Range and the second highest of Costa Rica

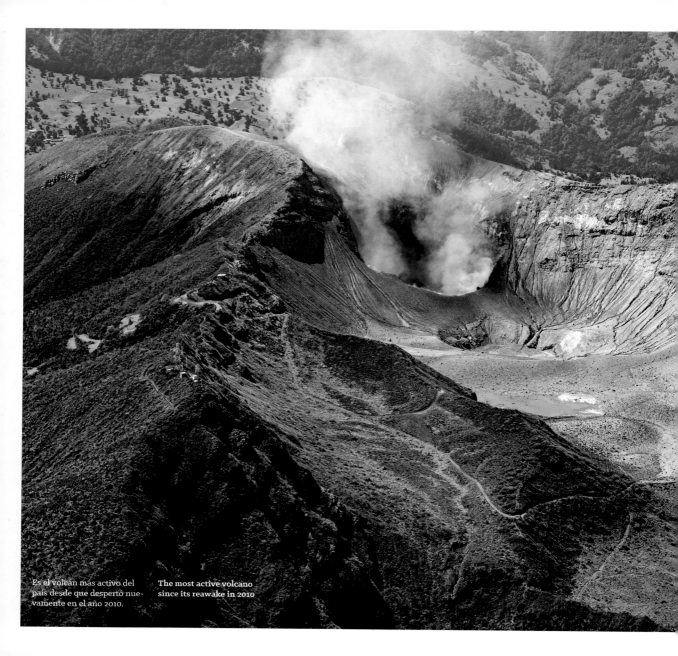

Es el volcán más activo del país desde que despertó nuevamente en el año 2010.

The most active volcano since its reawake in 2010

ombre proviene de la combinación de palabras indígenas Turiri (fuego) y abá (río), que formarían Turiarva (río de fuego).

En favor de esta tesis se puede argüir la evidente presencia de restos arqueológicos en sus faldas y alrededores, que datan al menos de seis siglos antes de nuestra era y que incluyen verdaderos monumentos de antiguas civilizaciones, como el espectacular centro ceremonial de Guayabo.

A lo largo de los últimos 3.500 años, el Turrialba ha protagonizado al menos

from the combination of the indigenous words Turiri (fire) and aba (river), that would make up Turiarva (river of fire).

The presence of archaeological remains dating at least six centuries before our time, and which include monuments of ancient civilizations such as the spectacular Guayabo ceremonial center, support this thesis.

Over the past 3,500 years, Turrialba has had at least six notable active periods , with explosions that were clearly registered. The

seis episodios notables, con explosiones que quedaron claramente registradas. La más reciente de ellas tuvo lugar durante el siglo antepasado, entre 1864 y 1866. Desde entonces se ha mantenido con actividad fumarólica y ocasionales eventos como los que se han dado desde el 2014 hasta la fecha. En el momento de publicación de este libro, las cenizas de las últimas explosiones del Turrialba aún reposan en los desagües de miles de viviendas del valle central.

most recent one took place between 1864 and 1866. Its vents have remained active since then and there have been occasional episodes of eruptions, like the one that started in2014. At the time this book was published, the ashes of the last explosions from Turrialba were still stuck in the drains of thousands of homes in the Central Valley.

Se han identificado 900 especies de aves, desde quetzales hasta colibríes y 20 de mamíferos, incluyendo el puma.

Nine hundred species of birds such as quetzals and hummingbirds and twenty species of mammals such as puma have been identified in the area.

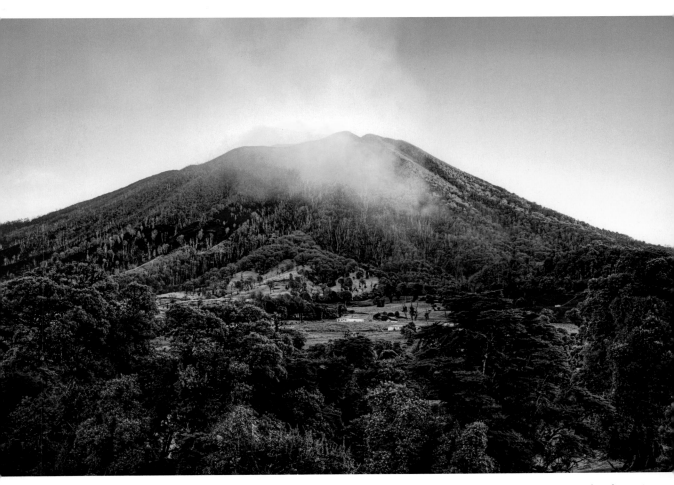

Debido a la presencia de fracturas corticales profundas, el Turrialba se sale del alineamiento general de la Cordillera Volcánica Central.

Due to deep cortical cracks, Turrialba is out of the general alignment of the Central Volcanic Range.

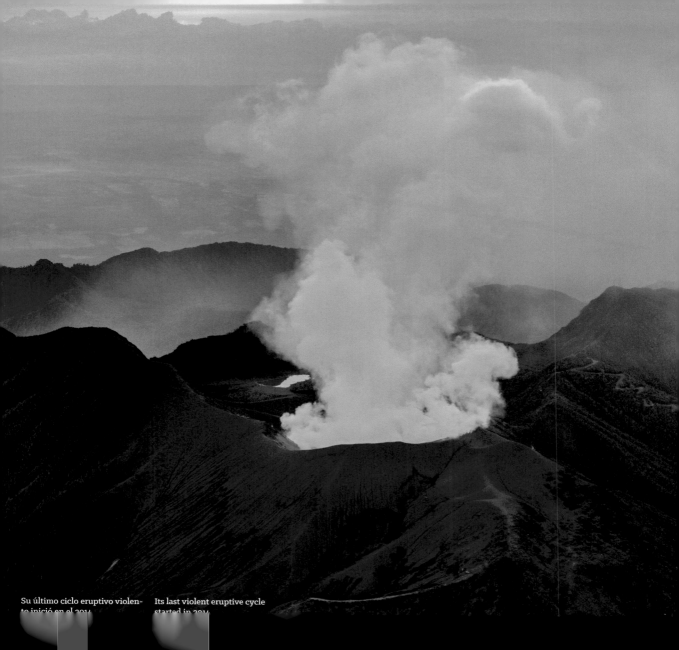

Su último ciclo eruptivo violen-
to inició en el 2014

Its last violent eruptive cycle
started in 2014

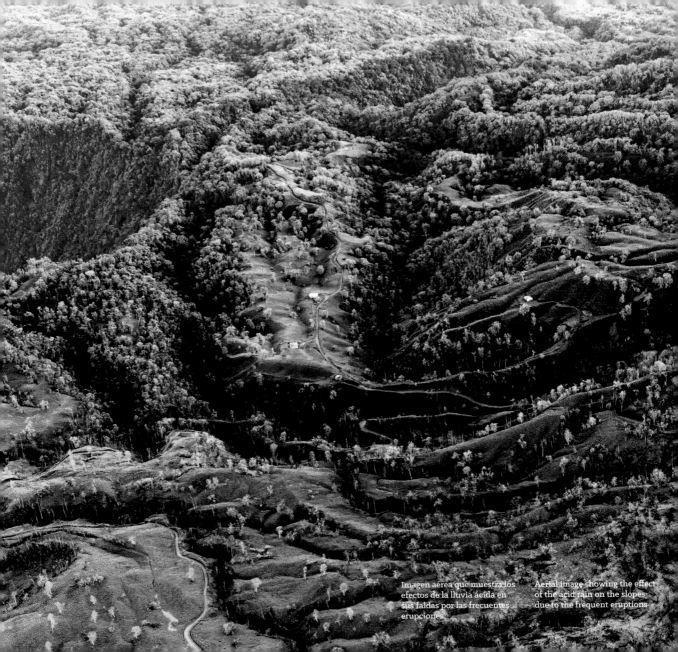

Imagen aérea que muestra los efectos de la lluvia ácida en sus faldas por las frecuentes erupciones

Aerial image showing the effect of the acid rain on the slopes due to the frequent eruptions

Al igual que en el Irazú, existe una abundante actividad agrícola y ganadera en las zonas aledañas.

Like in Irazu, there's an extensive agricultural and ranching activity around this volcano.

El presente ciclo eruptivo ha sido
muy intenso y afecta las plantac-
iones con abundante ceniza.

**The current eruptive cycle has
been very intense with lots of ash,
which has damaged the crops.**

Es el que más se adentra en la vertiente Caribe por lo que recibe gran cantidad de lluvia, que contribuye a la fertilidad de sus laderas.

This is the volcano that does the deepest into the Atlantic side and receives lots of rain to fertilize its soil.

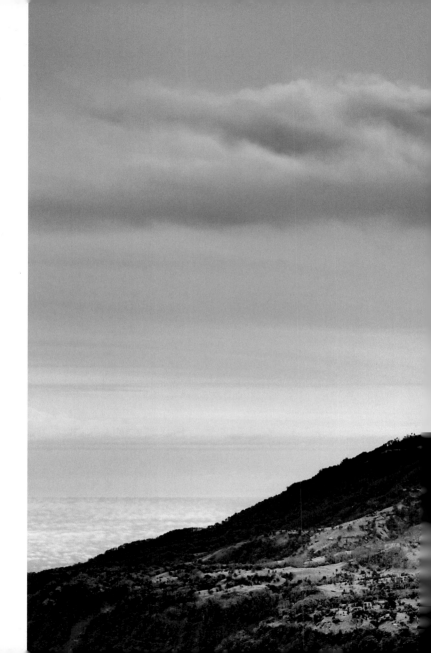

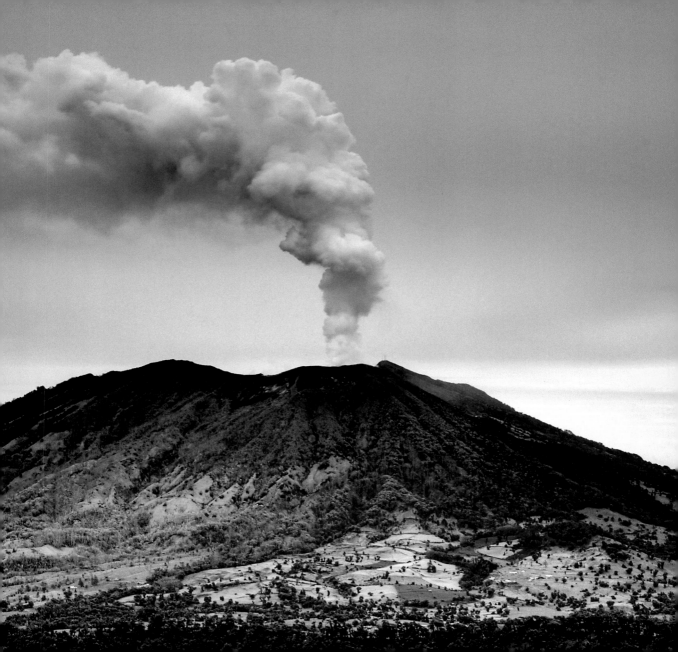

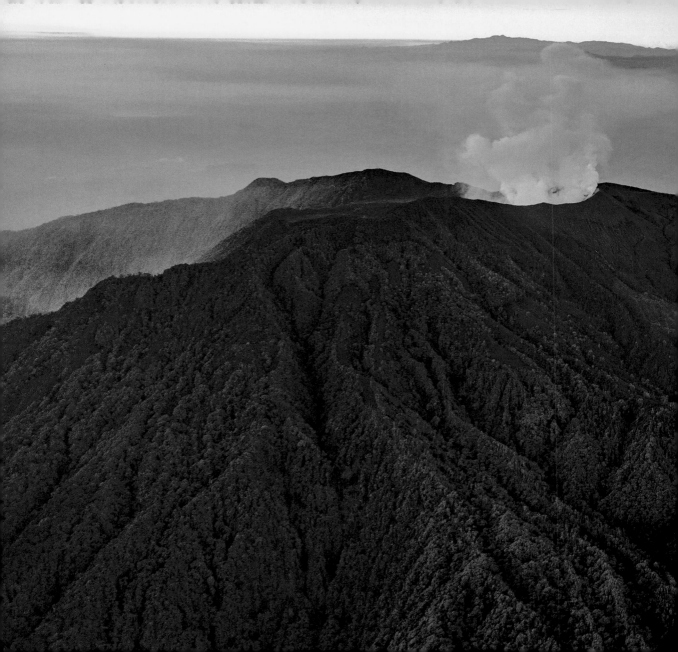

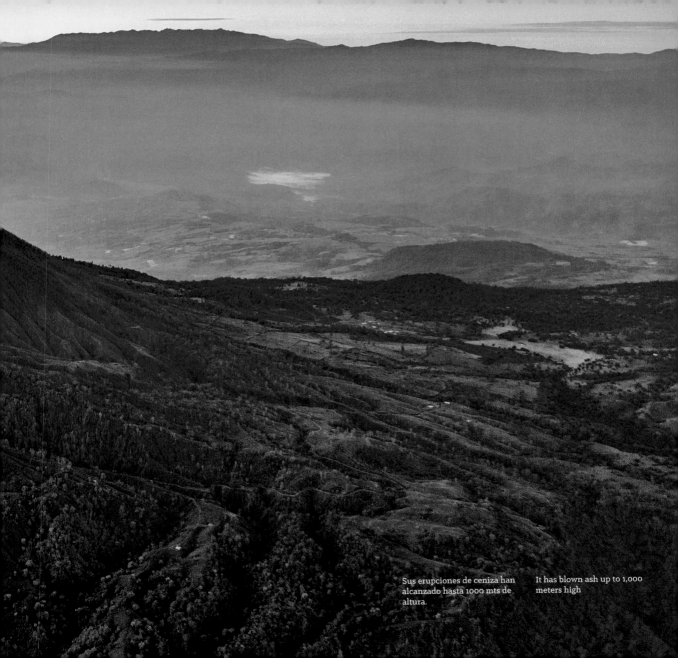

Sus erupciones de ceniza han alcanzado hasta 1000 mts de altura.

It has blown ash up to 1,000 meters high

Los paisajes camino al volcán suelen ser muy atractivos para el turista, sin embargo, debido a la intensa actividad actual, el paso al cráter es controlado.

The landscape on the way to the volcano is attractive to the tourist; however, due to its current intense activity, the entrance to the crater is being controlled.

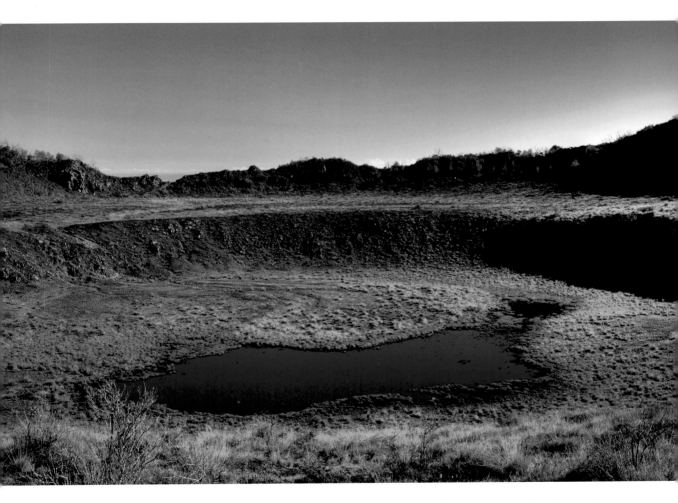

El cráter principal hace algunos años, antes de su actividad actual.

The main crater a few years ago, before its current activity.

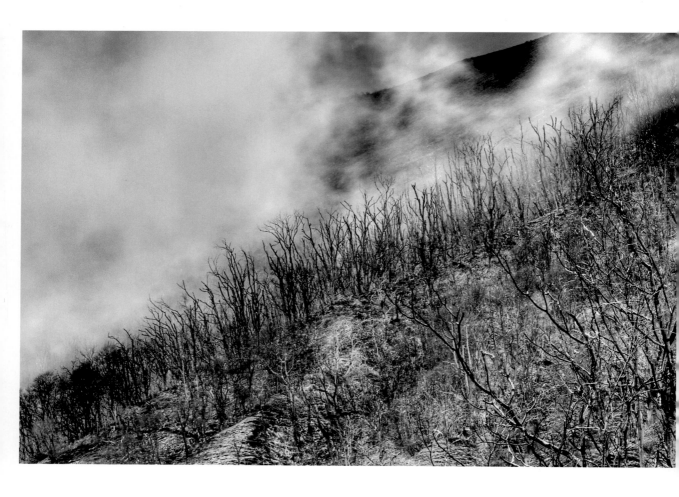

Efectos de las constantes erupciones en el
bosque cercano al cráter.t

Damaged forest near the crater due to
continuous eruptions.

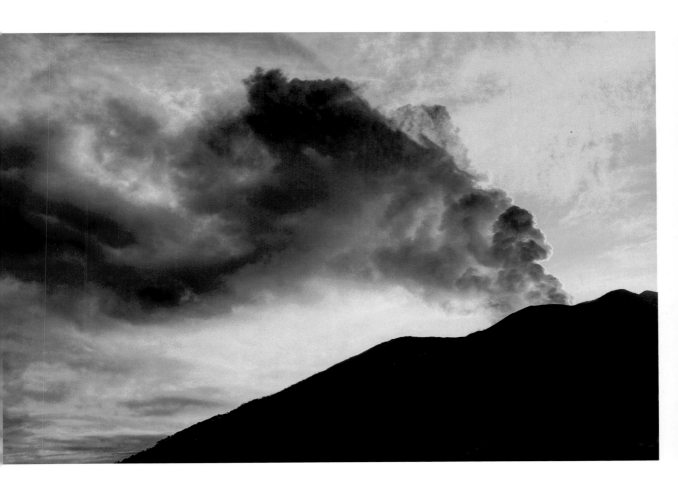

Al amanecer su aspecto puede
ser imponente.

**It can look really imposing in
the morning**

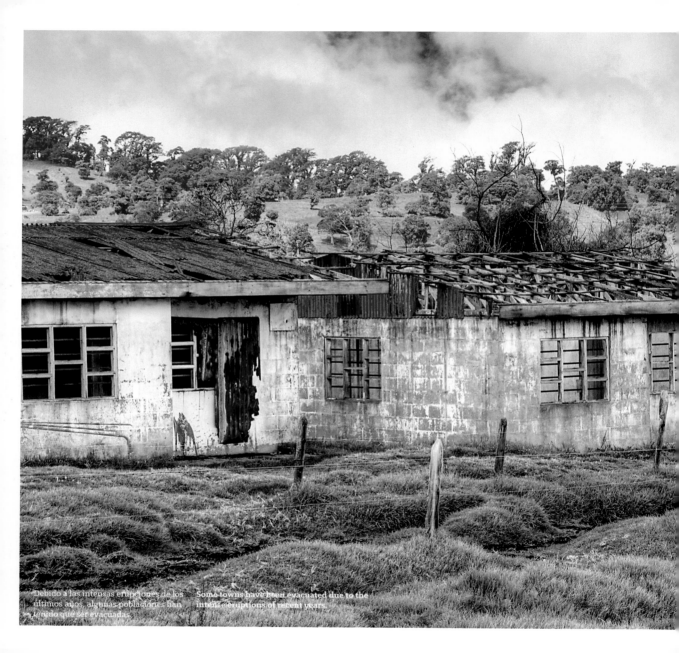

Debido a las intensas erupciones de los últimos años, algunas poblaciones han tenido que ser evacuadas.

Some towns have been evacuated due to the intense eruptions of recent years.

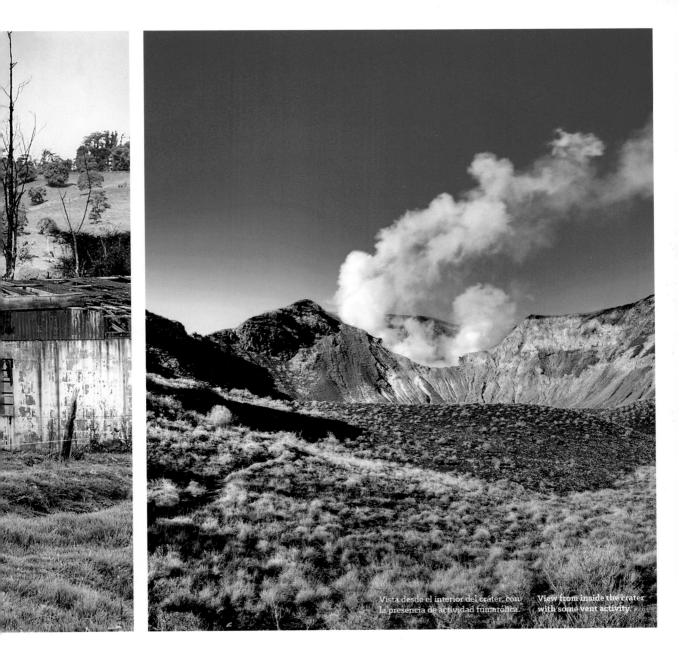

Vista desde el interior del cráter, con
la presencia de actividad fumarólica.

View from inside the crater
with some vent activity.

Sus cenizas han alcanzado en forma abun-
dante las faldas de su vecino, el Irazú.

**The ash has fallen abundantly on the
slopes of its neighbor Irazu.**

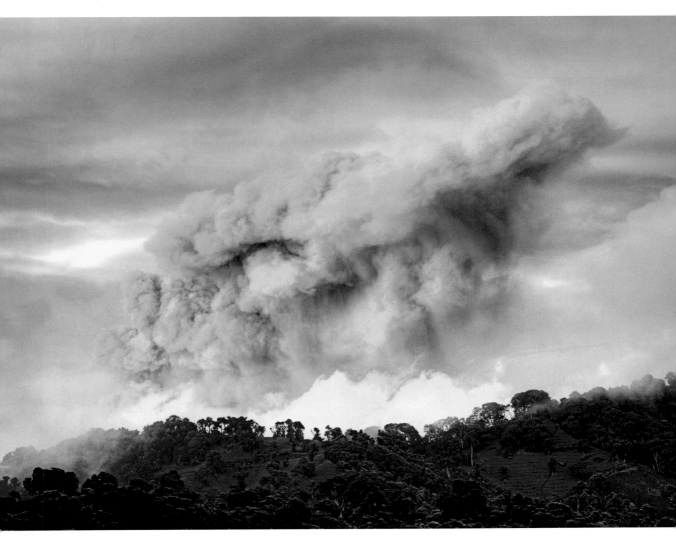

Intensa erupción de ceniza ocurrida en el 2016, iluminada por la luz de la tarde.

Intense eruption in 2016 with the afternoon light shining on it.

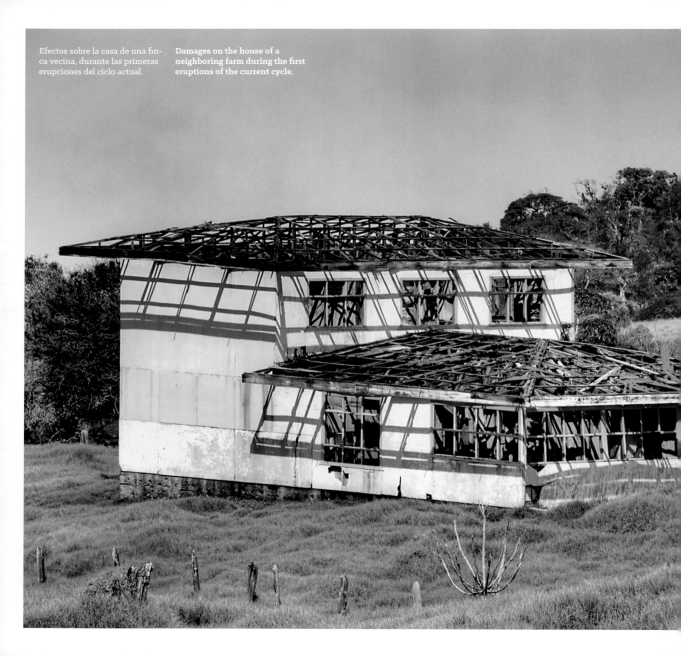

Efectos sobre la casa de una fin- Damages on the house of a
ca vecina, durante las primeras neighboring farm during the first
erupciones del ciclo actual. eruptions of the current cycle.

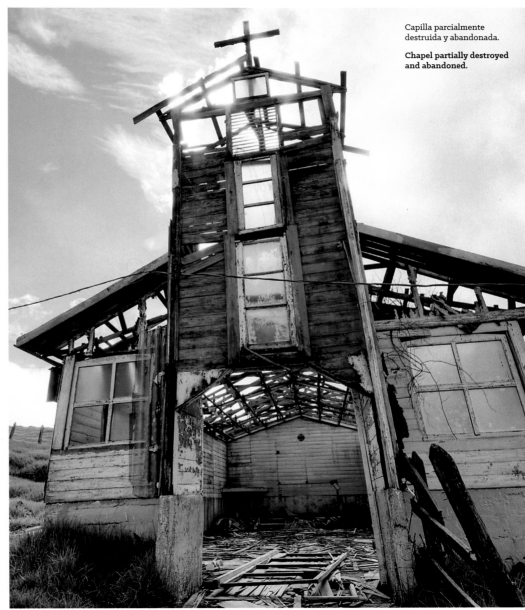

Capilla parcialmente
destruida y abandonada.

**Chapel partially destroyed
and abandoned.**

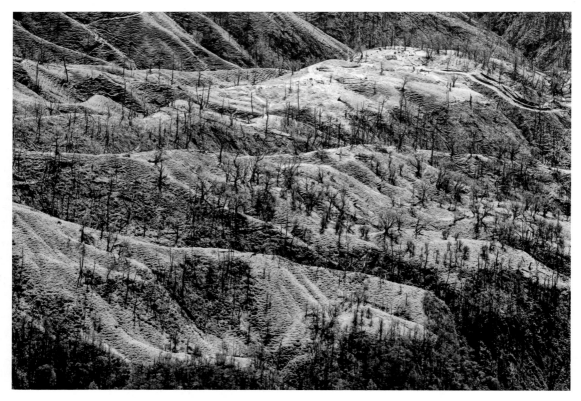

Mezcla de tierras afectadas por la lluvia
ácida y campos aun fértiles.

**Mix of land damaged by acid rain and
still fertile fields.**

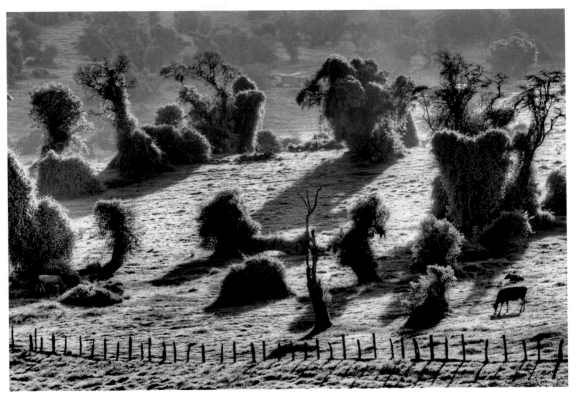

Vegetación cubierta de epífitas y rodeada de campos adonde pasta el ganado lechero.

Vegetation covered by epiphytes and surrounded by pastures for cattle.

CORDILLERA DE
TALAN

En el fondo el cerro Dúrika.
Durika Mount in the backround.

ANCA

Punto más alto/ Highest point
CERRO
CHIRRIPÓ
3821 MSNM

Considerada una fuente de mítico poder por nuestros habitantes originarios, Talamanca es una impresionante formación geológica y es la más alta entre las cordilleras al sur de Centroamérica. Debido a la inmensa riqueza natural que cobijan sus bosques y ríos gran parte de su territorio se encuentra dentro de áreas protegidas o ha sido declarado Patrimonio de la Humanidad.

Considered a source of mythical power by the indigenous, Talamanca is an impressive geological formation and it's the highest of the south Central American mountains. Due to the immense richness that its forests and rivers shelter, most of its territory is preserved or has been declared Heritage of Humanity.

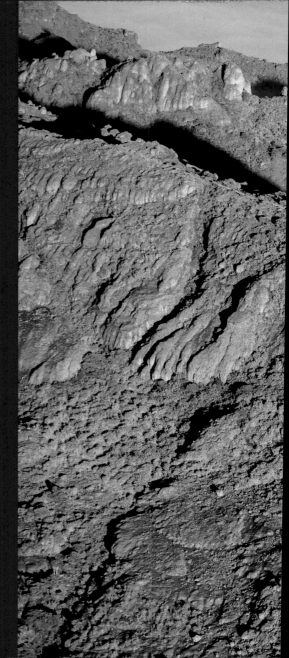

Punto más alto
Highest point
3765
M S N M

Ubicación/**Location**
PARQUE NACIONAL
CHIRRIPÓ

cerro

LOS CRES TONES

peek

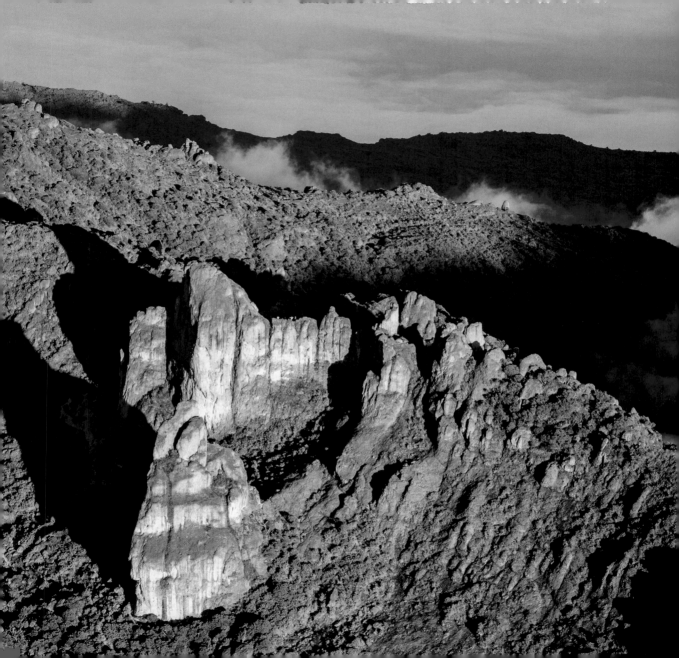

Como su nombre lo dice, estas estas magníficas "crestas" o dedos de piedra de hasta 60 metros, que sobresalen como gigantes detenidos en el lomo de nuestra montaña más alta, el cerro Chirripó (3.820 metros), se han convertido en los últimos años en un indudable emblema, símbolo nacional y orgullo de los habitantes de la zona sur del país.

Formados de una roca ígnea conocida como andesita, los Crestones son un ejemplo impresionante de vulcanismo intrusivo, es decir, uno de esos casos en que el magma se solidifica por alguna razón sin llegar a salir a la superficie. La erosión del hielo, el viento y la lluvia los dejaron luego al descubierto, como si se tratara de la osamenta petrificada de un volcán que quizás nunca llegó a emerger de las profundidades de la cordillera. Desde su punto más alto se puede observar a simple vista la Isla del Caño, localizada a casi 100

As its name indicates, these magnificent "crests" or rock fingers up to 60 meters high that rise like giants on the ridge of our highest mountain, Mount Chirripo (3,820 meters), have recently become a national symbol of source of pride for the inhabitants of the country's southern zone.

Formed of an igneous rock known as Andesite, the Crestones are an impressive example of intrusive volcanism, which is when the magma solidifies before coming to the surface. Erosion from ice, wind and rain left these uncovered, as if the petrified skeleton of a volcano that perhaps never emerged from the depths of the mountains.

Caño Island is visible from its highest point, located almost 100 kilometers offshore in the Pacific Ocean. But

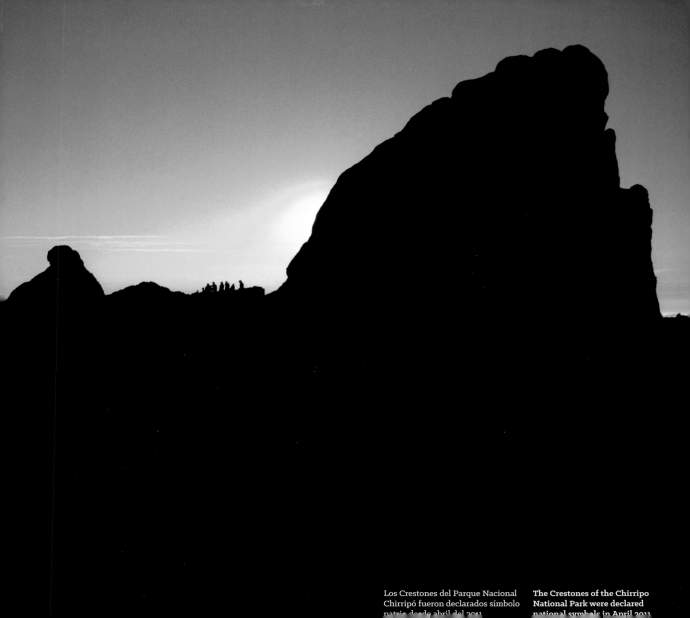

Los Crestones del Parque Nacional
Chirripó fueron declarados símbolo
patrio desde abril del 2011.

The Crestones of the Chirripo
National Park were declared
national symbols in April 2011.

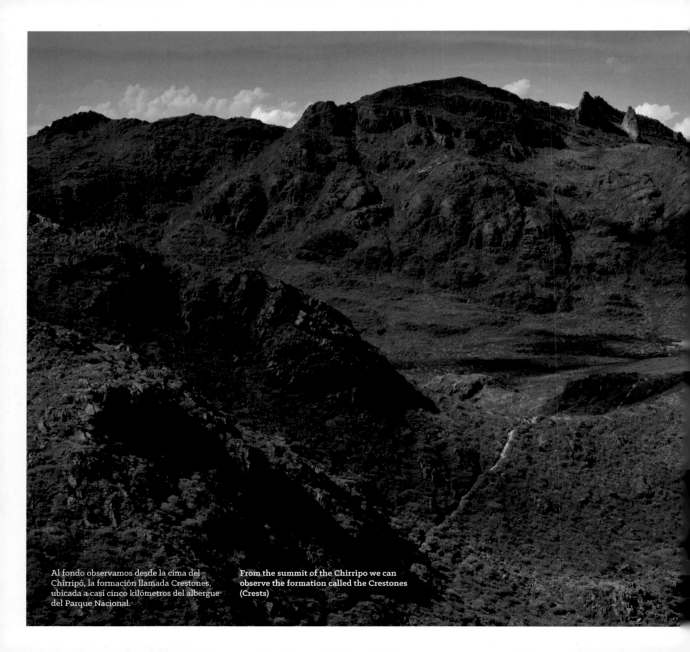

Al fondo observamos desde la cima del Chirripó, la formación llamada Crestones, ubicada a casi cinco kilómetros del albergue del Parque Nacional.

From the summit of the Chirripo we can observe the formation called the Crestones (Crests)

kilómetros en el océano Pacífico, pero además de ser un excelente punto de observación de la inmensidad, los Crestones son un espectáculo para quien los observa desde abajo: con la luz del atardecer la andesita brilla, refulge con tonalidades de oro y fuego, como si el magma que le dio origen quisiera recordar los tiempos en que era líquido y serpenteaba lentamente por debajo de la montaña.

La gran cantidad de magnetita presente en la andesita es la causa de que en las cercanías de los Crestones y en otras partes de la cordillera las brújulas literalmente se vuelvan "locas".

besides being an excellent place to contemplate the immensity, the Crestones are a sight for those who see them from below: the Andesite shines at sunset with shades of golden and fiery orange, as if the magma that formed it wanted to remember the times when it was liquid and winded down the mountain.

The high quantity of Magnetite in the Andesite makes compasses literally go "crazy" near the Crestones and on other parts of the mountain.

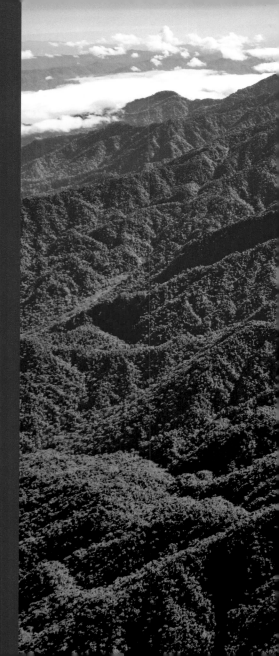

Punto más alto
Highest point
3545
M S N M

Ubicación/**Location**
**PARQUE NACIONAL
LA AMISTAD**

cerro

KÁ MUK

m o u n t

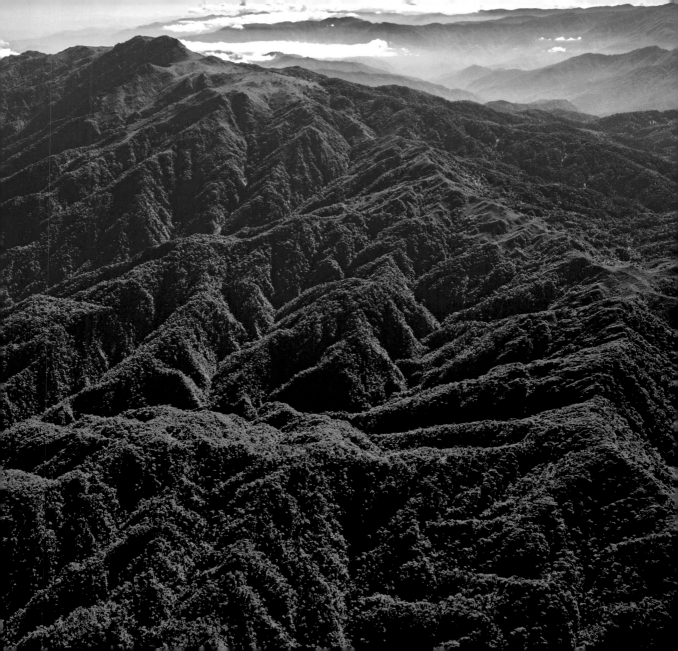

De origen volcánico y ubicado dentro del Parque Nacional La Amistad, el Kámuk es un mítico miembro de la familia de los montes venerados por nuestras culturas originarias (en bribri su nombre significa "cerro cubierto de pacaya"). Es una maravilla de difícil acceso, pues en el mejor de los casos alcanzar su cima, a los 3.549 metros sobre el nivel del mar, toma por lo menos cuatro días, transitando por senderos imposibles de seguir sin la ayuda de un guía. Pero el duro viaje se paga con solo tener la oportunidad de observar de cerca las evidencias de los depósitos glaciales, testimonios de que hace tan solo 10.000 años las alturas de nuestra cordillera de Talamanca estaban aún cubiertas de nieve.

Of volcanic origin and located inside the La Amistad National Park, the Kamuk is a mythical member of the family of mountains that were venerated by the indigenous cultures. Its name in Bribri means "mountain covered in pacaya". This peak is a marvel of difficult access because reaching its summit (at 3,549 meters) takes, in the best case scenario, four days of hiking through trails that are impossible to follow without the help of a guide. But the hard journey pays off just by having the opportunity to see the evidence of glacial deposits from up close. They are proof that the top of our Talamanca Mountains were covered in snow only 10,000 years ago.

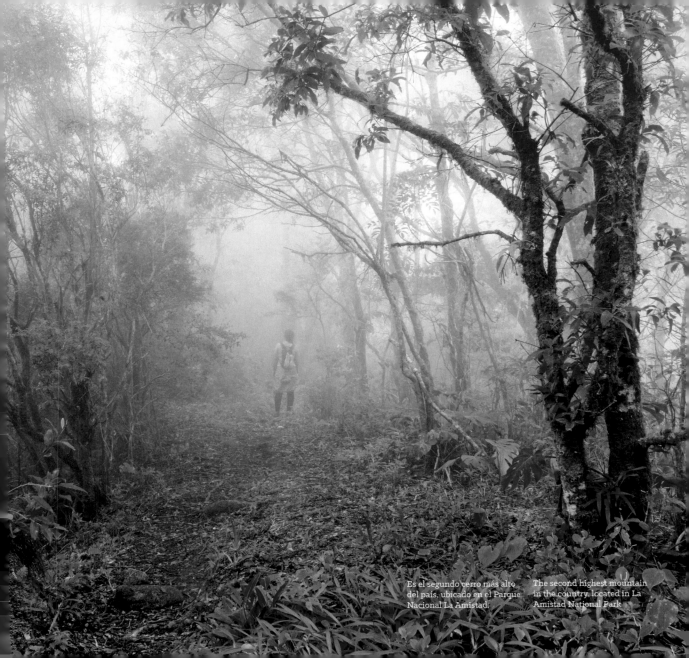

Es el segundo cerro más alto
del país, ubicado en el Parque
Nacional La Amistad.

The second highest mountain
in the country, located in La
Amistad National Park

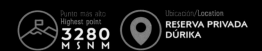

Punto más alto
Highest point
3280
M S N M

Ubicación/**Location**
RESERVA PRIVADA
DÚRIKA

cerro

DÚRIKA
mount

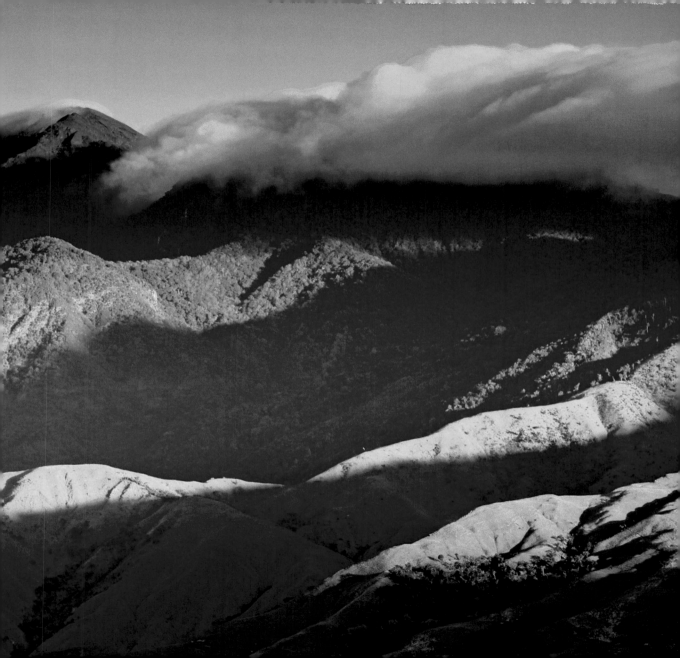

Sin duda una de las montañas más inaccesibles de esta cordillera, el cerro Dúrika es el tercero de mayor altura en la cordillera de Talamanca. Se supone que su nombre proviene de la palabra cabécar duleka, que significa "vertical", o bien de una voz bribri que significa "lugar del árbol del cerro alto". Ambas voces aluden, en todo caso, a su majestuosa elevación. Durante el complicado ascenso a su cumbre (3280 metros) es posible observar estructuras volcánicas sobre las que aún se sabe muy poco: puede tratarse de antiguas calderas, probables relictos preservados en la actualidad bajo un manto boscoso rico en biodiversidad, frecuentados por dantas, pavas, quetzales y felinos.

One of the most isolated mountains in this chain, Mount Durika is the third highest of the Talamanca peaks. Its name is supposed to come from the Cabecar word duleka, which means "vertical," or from a Bribri word that means "Land of the High Mountain Tree." Both terms refer in any case to its majestic elevation. During the complicated access to its summit (3,280 meters) it is possible to observe volcanic structures that we still know very little about. They could be ancient craters, probably relicts preserved under a highly diverse forest, inhabited by tapirs, turkeys, quetzals and felines.

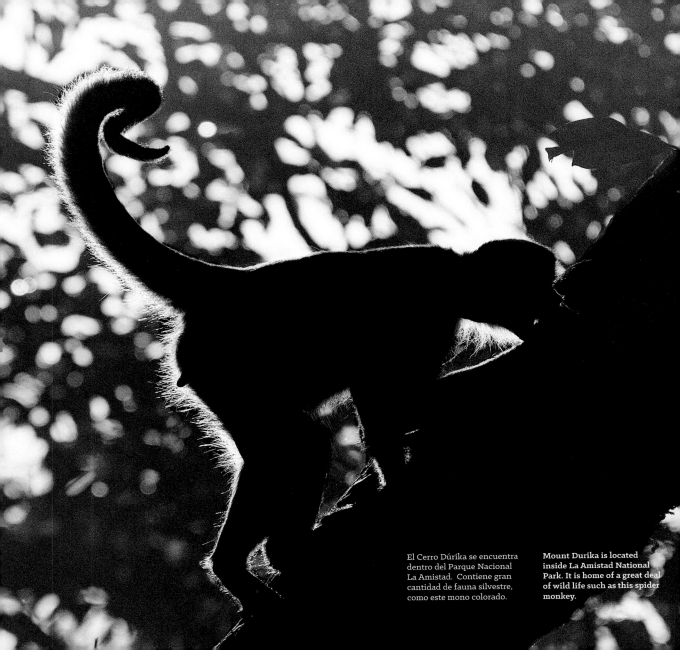

El Cerro Dúrika se encuentra
dentro del Parque Nacional
La Amistad. Contiene gran
cantidad de fauna silvestre,
como este mono colorado.

Mount Durika is located
inside La Amistad National
Park. It is home of a great deal
of wild life such as this spider
monkey.

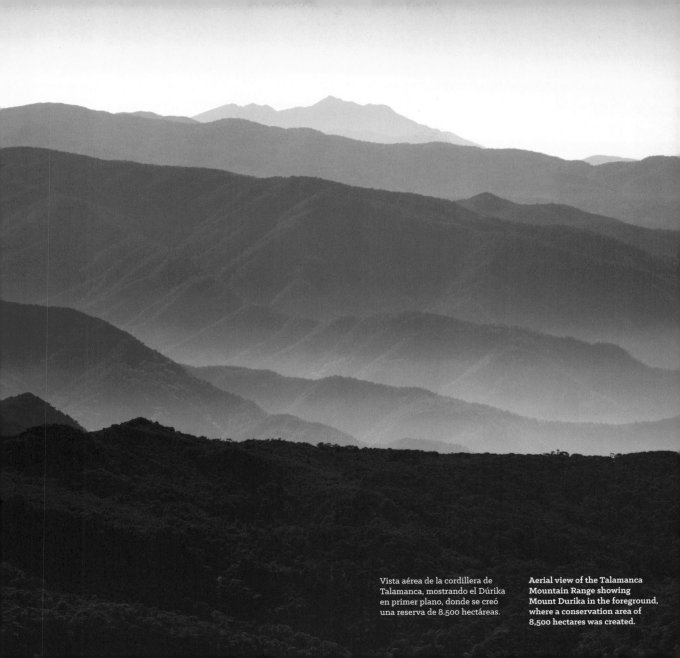

Vista aérea de la cordillera de
Talamanca, mostrando el Dúrika
en primer plano, donde se creó
una reserva de 8.500 hectáreas.

**Aerial view of the Talamanca
Mountain Range showing
Mount Durika in the foreground,
where a conservation area of
8,500 hectares was created.**

CORDILLERA OCEÁNICA DEL

COCO

La Isla del Coco se ubica a 496 Kilómetros de Cabo Blanco.

Coco's Island is located 496 Kilometers of the coast.

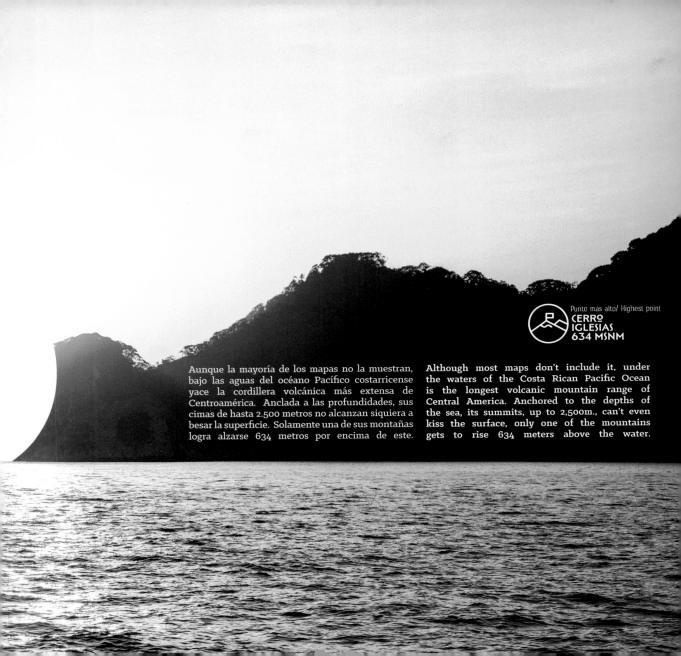

Punto más alto/ Highest point

CERRO IGLESIAS 634 MSNM

Aunque la mayoría de los mapas no la muestran, bajo las aguas del océano Pacífico costarricense yace la cordillera volcánica más extensa de Centroamérica. Anclada a las profundidades, sus cimas de hasta 2.500 metros no alcanzan siquiera a besar la superficie. Solamente una de sus montañas logra alzarse 634 metros por encima de este.

Although most maps don't include it, under the waters of the Costa Rican Pacific Ocean is the longest volcanic mountain range of Central America. Anchored to the depths of the sea, its summits, up to 2,500m., can't even kiss the surface, only one of the mountains gets to rise 634 meters above the water.

Punto más alto
Highest point
634
M S N M
CERRO IGLESIAS
IGLESIAS MOUNT

Ubicación/**Location**
PARQUE NACIONAL
ISLA DEL COCO

ISLA
DEL COCO
island

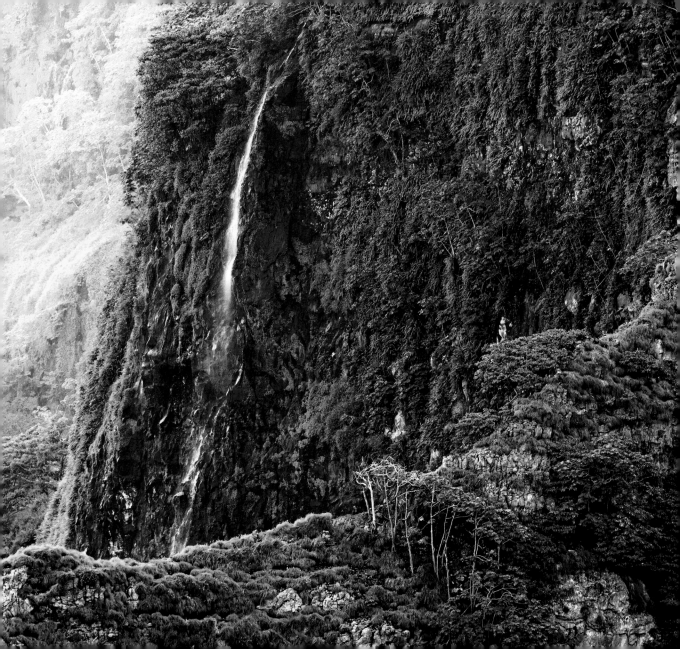

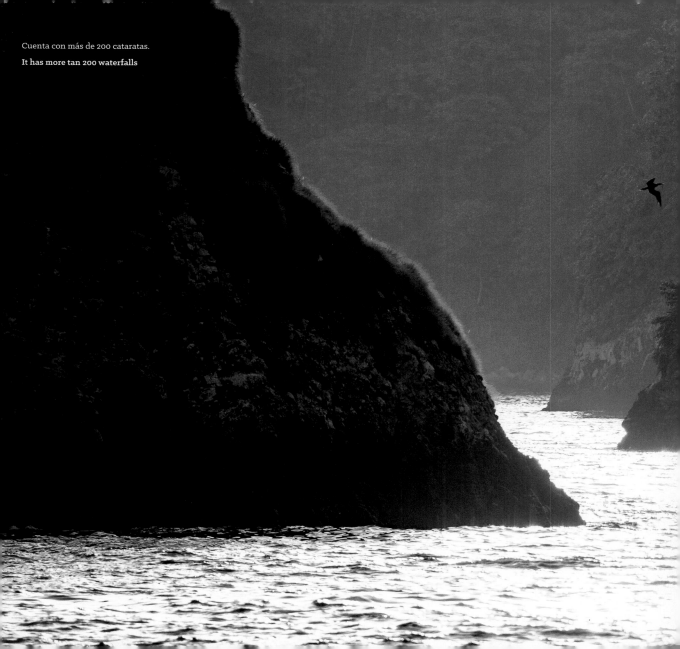

Cuenta con más de 200 cataratas.

It has more tan 200 waterfalls

Esta isla Patrimonio de la Humanidad, calificada por el famoso biólogo marino Jacques Cousteau como "la isla más hermosa del mundo" es en realidad un volcán apagado, el único de esta extensa cordillera volcánica de 1.200 kilómetros que asoma su cumbre por encima de las aguas. Separada casi 500 kilómetros de la tierra firme, esta asombrosa cápsula de biodiversidad ha sido el centro de legendarias historias de

A World Heritage Site, this island was called by marine biologist Jacques Cousteau "the most beautiful island in the world." But it is actually a dormant volcano; the only one of a 1,200 kilometer-long chain of volcanoes that managed to peek its summit above the waters of the Pacific Ocean. Separated by almost 500 kilometers from the continent, this magnificent bubble of biodiversity is full of

tesoros y piratas, pero su gran riqueza no está enterrada, sino a la vista: miles de especies de flora y fauna, formaciones rocosas, cascadas y paisajes imposibles de capturar en cualquier relato, conforman sin lugar a dudas el verdadero tesoro, uno de valor incalculable.

legends of pirates and treasures. But its great riches are not buried, they are right there in the open: thousands of species of flora and fauna, rock formations, waterfalls and landscapes impossible to capture in any tale. These are the real treasure, of incalculable value.

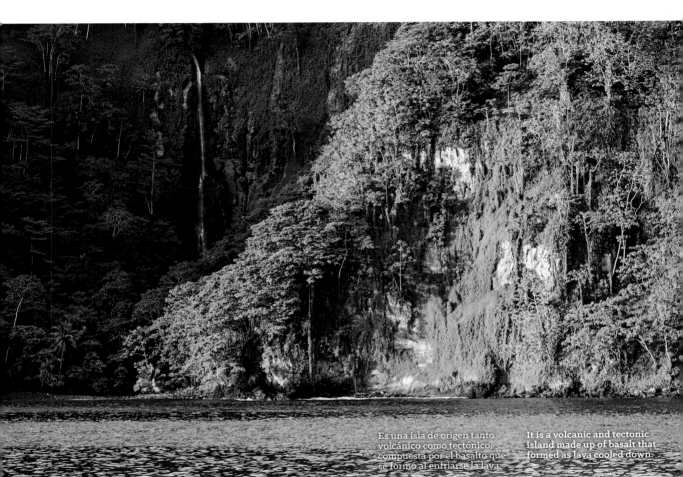

Es una isla de origen tanto volcánico como tectónico, compuesta por el basalto que se formó al enfriarse la lava.

It is a volcanic and tectonic island made up of basalt that formed as lava cooled down.

AGRADECIMIENTOS/ACKNOWLEDGMENT

Ilse Golcher
Melania Fernández
Priscilla Hine
María José Trejos, Aurora y Clara
María Angélica Vargas
Larry Larrabuere
Gerardo Peña
Federico Chavarría
Esteban Vega
Asociación Comunal Cuipilapa
Alberto Ortuño
Marcela Odio
Gerardo Soto
Sergio Bonilla
Antonio Lachner
Alejandro Orozco
Pepe Víquez
Mario Villatoro
Jorge Guillén
Felipe Carazo
Fernando Quirós
Gilbert Canet
Mario Coto
Ronald Chang
Luis Sánchez
Bernal Valderramos
Gravin Villegas
Daniela Calderón
Daniel Mikowski
Melania López
José Tomás Batalla
Gabriel Saragovia
María Teresa Brenes
Sara Ramírez
Isabel Vargas
Fernando Madrigal
Rafael Gutiérrez
Mario Coto
Redy Conejo
Roger González
Observatorio Vulcanológico y Sismológico de Costa Rica
Sistema Nacional de Areas de Conservación
Instituto Meteorológico Nacional
Fundecor
Ministerio de Ambiente y Enegia.

Conceptualización-Concept: PUCCI
Fotografías-Photographs: JUAN JOSÉ, SERGIO Y GIANCARLO PUCCI
Textos-Texts: JAIME GAMBOA
Diseño-Design: ESTUDIO CLAN
Revisión científica-Cientific Revision: ELIÉCER DUARTE OVSICORI-UNA
Investigación textos-Texts research: OSCAR BENAVIDES
Traducción-Translation: ERWIN COX
Calibración Fotos-Photo Calibration: KENNETH NARANJO
Fotografía: pág 84 FEDERICO CHAVARRÍA KOPPER
pág 96 ANTHONY JOHN COLETTI,
pág 236 ELIÉCER DUARTE,

FOTOGRAFIADO Y CREADO POR TICOS EN
COSTA
–
RICA
PHOTOGRAPHED AND CREATED BY TICOS IN

pucci
PUBLISHING

OTRAS PUBLICACIONES
OTHER PUBLICATIONS

COSTA RICA AÉREA
COSTA RICA FROM ABOVE

COSTA RICA PURA VIDA

CALENDARIOS/CALENDARS

BOSQUES MÁGICOS
MAGICAL FORESTS

ÁRBOLES MÁGICOS
MAGICAL TREES

CALENDARIO ÁRBOLES MÁGICOS
MAGICAL TREES CALENDAR

Calendarios/Calendars

OJEADORES-APLICACIÓN
OJEADORES-THE APP

DESCARGÁ LA APLICACIÓN CON EL CÓDIGO
DOWNLOAD THE APP USING THE CODE

551.21
P977t Pucci, Juan José
 Tierra Viva: Volcanes de Costa Rica / Juan José Pucci,
 Sergio Pucci, Giancarlo Pucci ; textos de Jaime Gamboa. –
 1 ed. – San José, C.R. : Inversiones GSPG
 Internacional, 2016.
 200 p. ; fotografs. : 19 X 18 cms.

 ISBN: 978-9930-503-01-0

2. Volcanes – Costa Rica. I. Pucci, Sergio. II. Pucci,
Giancarlo. III. Gamboa, Jaime. IV. Título.

We support:

ÁRBOLES
MÁGICOS